輕鬆複寫，快樂上色，細細品味古典圖騰之美

色鉛筆手繪
裝飾圖案

河合 瞳

hitomi kawai

三悅文化

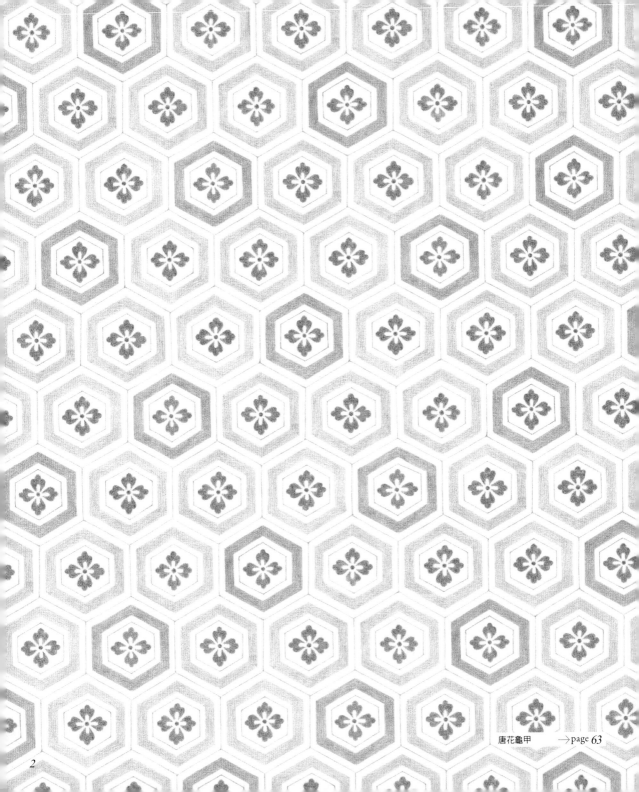

唐花龜甲　　　→page 63

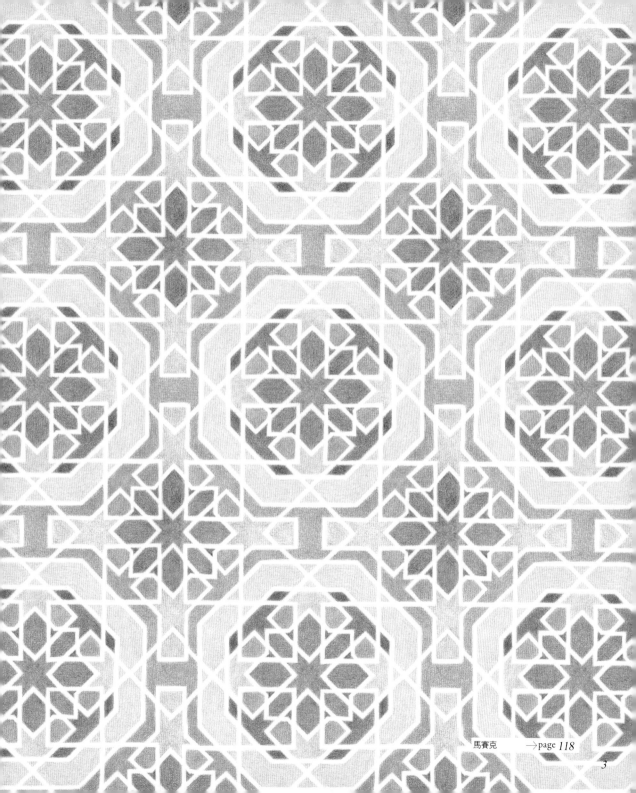

馬賽克 →page 118

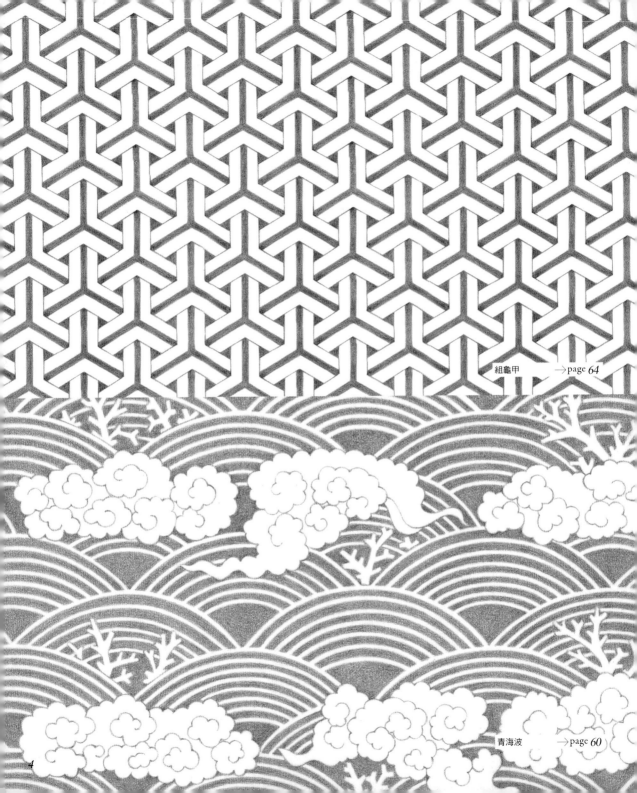

組亀甲　　　→page 64

青海波　　　→page 60

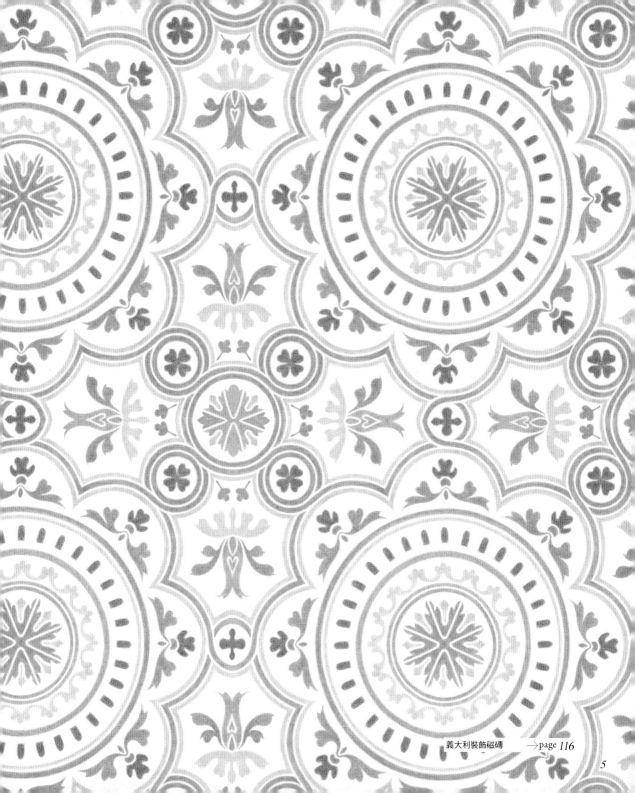

義大利裝飾磁磚 →page 116

前　言

本書並非素材集，也不是圖案的解說書，這是一本教各位如何用色鉛筆描繪出美麗圖案的書。

雖然只是在平常理所當然使用著的周遭用品上描繪圖案，但如果上面具有歷史性的傳統圖案……一定會讓這些日常用品看起來更棒吧！

人類最初製作出來的用具都是素色的，是因為必須用到才製作——。自此以來，憑著人類與生俱來的童心或美感、以及在技術或素材上下功夫，逐漸創造出各種不同的圖案。多虧這些巧思，才讓我們能帶著愉快的心情使用這些日常用品，亦成為生活的調劑品。可以說所謂的圖案不單只是為了「使用」，而是為了「快樂使用」所誕生的設計。其中也有表示

職業或階級的圖案。

我收集了許許多多日本及世界各地的美麗圖案。你要不要也試著接觸先人的設計，用色鉛筆臨摹描繪看看呢！

為此本書詳細說明臨摹的方法。色鉛筆是只要拿在手上就能隨即塗色的畫材。而且，在用色鉛筆塗色時，不知何故會讓人的心感到格外平靜。何不試著從平日的壓力中獲得解放，悠閒地描繪美麗的圖案看看。

INDEX

本書的使用方法

開始動手描繪前請先仔細閱讀

首先決定想要描繪的圖案。書中的每種圖案都有標示難易度，以供各位參考挑選。

★ 　　表示＜非常簡單＞到＜並不困難＞的水準。任何人都能畫得出來。

★★ 　需要集中精神專注地描繪，不過只要仔細的畫就可以完成。

★★★ 有點困難。稍微熟悉★、★★之後再描繪。但完成後會有很大的成就感。因此請務必挑戰看看！

決定想要描繪的圖案後，準備描圖紙來描圖。描圖的方法在P22、23有詳細說明。描好圖後就輪到色鉛筆上場了。書中的各個圖案旁邊都有標記描繪時使用的顏色編號，但這只是示範的一種顏色，可以視喜好做選擇。參考「顏色的挑選法」（P34），自由挑選顏色。同一張描圖紙能轉寫（複寫）2～3次，因此如果用不同顏色來描繪就更有趣。
此外，在Lesson3會介紹利用所描繪的圖案製作的各種小玩意兒。大多數都能輕鬆製作。自己描繪、自己製作——不要害怕失敗，多加嘗試看看。

lesson 1

描繪圖案的基礎技巧

介紹必備的用具或基本的技法。
來吧，開始嘍！

描繪美麗圖案的各種用具

本書並不是要各位用素描方式來描繪一幅色鉛筆畫，而是透過描寫（複寫）圖案的方法來描繪，因此請準備必要的用具來加以應用。

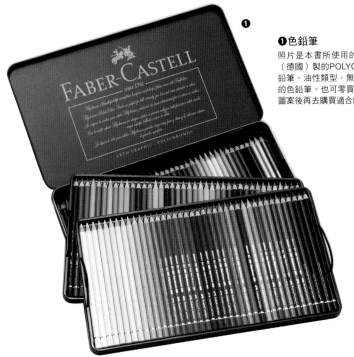

❶色鉛筆

照片是本書所使用的FABER CASTELL公司（德國）製的POLYCHROMOS 120色套裝色鉛筆。油性類型。無論顯色性、疊色性都極佳的色鉛筆。也可零買，因此先決定想要描繪的圖案後再去購買適合的顏色也行。

❷肯特紙（KENT）

如果紙張凹凸不平就不易描繪細微部份，因此最好常備表面光滑、容易描繪的肯特紙。

❸OA用紙（特厚）

有各種顏色，能以合理的價格入手。配合圖案的氣氛來輕鬆使用。

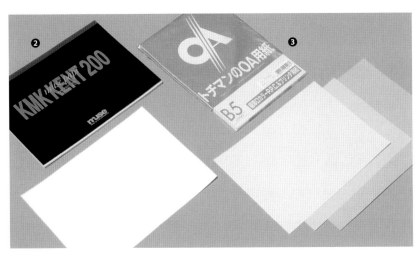

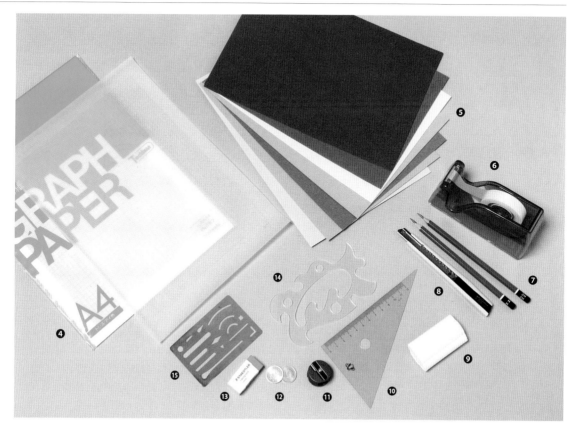

❹方眼（方格）描圖紙

畫材店均有販售。有如方格紙般印有刻度的描圖紙。在描繪幾何圖案時，會比普通的描圖紙更加方便。

❺彩色肯特紙

可能有些畫材店沒有販售，但有各種不同的顏色。表面比❷的白色肯特紙還要光滑，因此有時稍微不易上色，不過即使是相同的圖案，畫在彩色紙張上可能氣氛就完全不同，因此如果有機會不妨使用看看。

❻遮蓋膠帶
（或黏著力弱的膠帶）

在描圖時用來固定描圖紙的膠帶。

❼鉛筆

在描圖時使用，建議準備筆芯稍硬的2H和H鉛筆各一支。使用彩色肯特紙時不易複寫，因此

只要在描圖紙的複寫面（背側）使用H鉛筆就不會失敗。

❽美工刀

削鉛筆、色鉛筆時使用，但不習慣的人可使用⓫的削鉛筆器。

❾軟橡皮擦

不要整塊直接使用，只要撕下一塊要用的量，搓揉、輕拍後使用。用來擦掉轉寫的底稿線，過度塗色或塗色不均勻時可稍微擦掉顏色使其變淡。

❿三角定規

不是三角形的定規也沒關係。用來整齊描繪直線。

⓫削鉛筆器

對不擅長用美工刀削鉛筆的人來說很方便。

⓬一元硬幣

把底稿從描圖紙轉寫到肯特紙等時使用。

⓭橡皮擦

必備品。色鉛筆描繪的地方也能擦掉大部分。挑選不傷紙、好擦的產品。

⓮雲型定規

用來描繪徒手難以順利完成的曲線。也許沒有完全符合定規的曲線，但只要一點一點移動、連接起來即可。

⓯擦字板

想要擦掉細小部份時使用。

製作色號對照表

如果齊備某種程度色數的色鉛筆，就可製作色號對照表。以色鉛筆來說，
筆軸的漆料顏色經常會和實際塗上的顏色有差異。因此不要以筆軸的顏色來挑選，
而是觀看色號對照表來挑選顏色。在此製作POLYCHROMOS 120色，
以及本書使用的蜻蜓色辭典與三菱UNICOLOR的色號對照表。

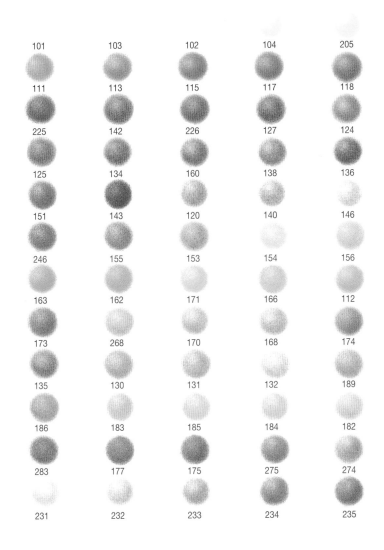

101	103	102	104	205
111	113	115	117	118
225	142	226	127	124
125	134	160	138	136
151	143	120	140	146
246	155	153	154	156
163	162	171	166	112
173	268	170	168	174
135	130	131	132	189
186	183	185	184	182
283	177	175	275	274
231	232	233	234	235

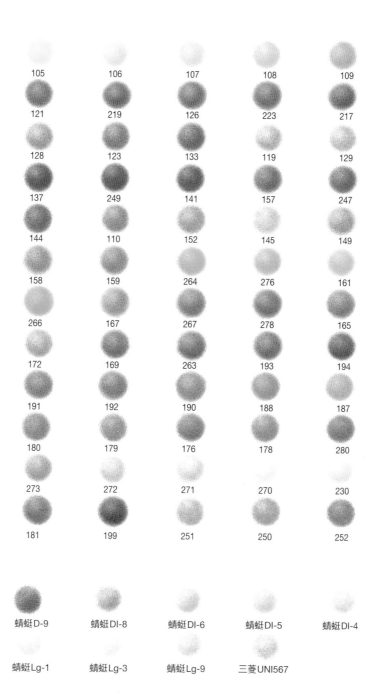

105	106	107	108	109
121	219	126	223	217
128	123	133	119	129
137	249	141	157	247
144	110	152	145	149
158	159	264	276	161
266	167	267	278	165
172	169	263	193	194
191	192	190	188	187
180	179	176	178	280
273	272	271	270	230
181	199	251	250	252

蜻蜓D-9	蜻蜓DI-8	蜻蜓DI-6	蜻蜓DI-5	蜻蜓DI-4
蜻蜓Lg-1	蜻蜓Lg-3	蜻蜓Lg-9	三菱UNI567	

色鉛筆的拿法與著色方法

硬筆的色鉛筆，不同於水彩筆，手的力道會直接傳到紙上，因此是種手部力道
拿捏非常重要的畫材。只要先放鬆手的力量，就能夠控制自如了。

普通的拿法

色鉛筆也是鉛筆，因此和平時寫
字一樣輕鬆地握拿。

豎立拿法

把色鉛筆豎立起來，就能描
繪細線或小的部份。描繪整
齊形狀邊緣時也請這樣握
拿。

躺下輕握

均勻塗廣大面積時，就像這樣把
色鉛筆躺下來握拿。

著色方法・塗法

向同一方向移動

也就是不往返。以唰唰輕盈的感覺來塗。因為是輕輕的塗所以不容易塗色不均。想要漂亮描繪已經決定好的圖案時，就順著形狀線來塗。

往返

一般的塗法。往返各個不同的方向來塗的話，比較不會變得不均勻。注意在剛開始塗時要特別輕，不要用力。

以上是組合3種拿法與2種塗法，可改變塗幅或改變筆壓來自由控制手的力道。

描繪線

在描圖紙上畫底稿時可多用定規，或利用方眼格的刻度來描出整齊的線。
但複寫完後開始用色鉛筆描繪時，儘量不要用定規，
徒手來描繪。

粗線

細線

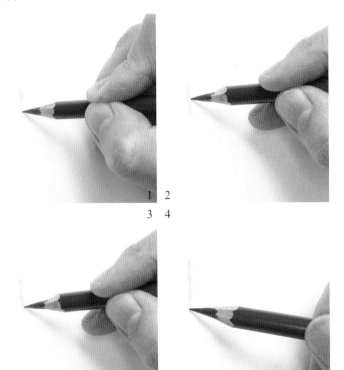

1　2
3　4

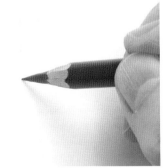

如照片所示，邊製作幅度邊一點一點延長線條。兩側用定規畫長線，再塗滿裡面的作法並不建議。如果還是想用定規，就儘量畫淡，使兩側的線不要太顯眼。

如果一口氣畫好就會在不知不覺中施力，因此要一點一點輕輕描繪，延伸線條時筆尖稍微回到前面再稍微延伸畫線，然後再稍微返回，再繼續往下畫──如此反覆描繪。把手靠放在紙上，拿色鉛筆的3隻手指動作才夠穩。

圓弧・曲線

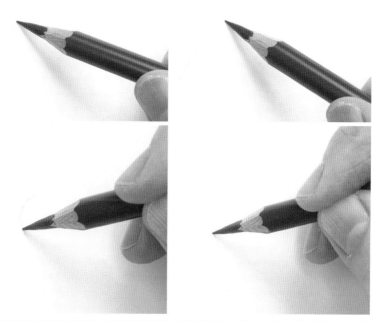

要一筆畫出漂亮弧線並不容易，請像描細線時一樣把手靠放在紙上，把色鉛筆的筆尖向希望描繪的方向移動，一點一點慢慢畫下去。畫曲線時需要施加某種程度的力道，否則線會抖動，熟練後就可以畫得很漂亮。

疊色

水彩是在調色盤混合顏料調製顏色，然後塗在紙上，
但色鉛筆是以疊色的方式來製作顏色。因此如果不徹底重疊，
就無法畫出新的顏色。請比較看看良好範例與不良範例。

良好範例

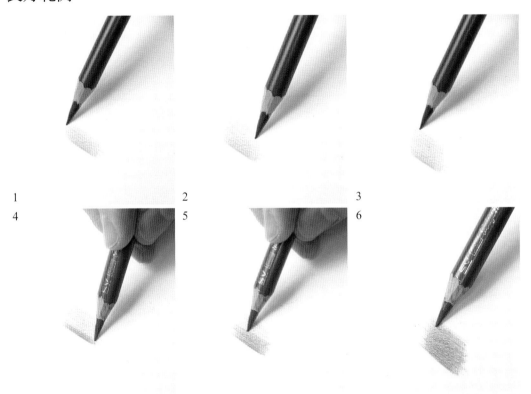

1 2 3
4 5 6

步驟1、2、3是塗暗紅色。確認都有均勻塗好後，在步驟4、5、6疊上鮮豔的紅色。均勻重疊，就變成和3不同的紅
色。

不良範例

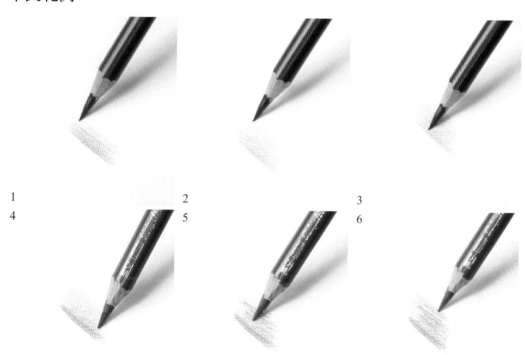

1
4

2
5

3
6

在步驟1、2、3同樣塗上暗紅色，但接著重疊塗的鮮豔紅色卻沒有和之前的暗紅色徹底重疊。

可能是因為已經塗了一個顏色，導致之後再塗的顏色很容易忽略了要塗均勻這件事。如果是水彩，就只要把兩種顏色調合後畫在紙上就好，但色鉛筆必須徹底重疊，否則就無法得到你要的顏色。

One Point Advice

重點‧建議

疊色時先塗暗色、濃色，比較容易塗的漂亮。但必須斟酌濃淡。

使用方眼描圖紙來複寫

複寫的方法和普通的描圖紙一樣，差別在於它如方格紙一樣有格線，
因此能使縱‧橫正確吻合。

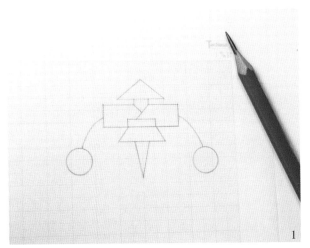

1

已經描出想要描繪的圖案。這是名為豆藏（P82～84）的圖案，因有格線所以能確實對準中心線，左右的形狀如果稍有描歪也能就此作調整。使用2H的鉛筆。

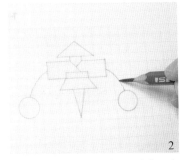

2

把描圖紙翻到背面，使用H（或2H）的鉛筆仔細臨摹背面。如果在此有部份漏畫的話，就不會複寫出來，因此請務必加以檢查。

3

把描圖紙翻到正面放在要轉印的紙上，把方眼的格線對準紙的邊緣，決定複寫之處。這是使用方眼描圖紙的優點所在。

用遮蓋膠帶固定，以免移動。

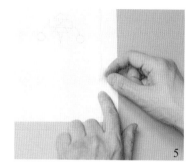

也固定另一處。

One Point Advice

重點・建議

要檢查複寫到紙上時是否有左右對稱、縱與橫是否有確實對等…這些，普通的描圖紙有時看不出來，但這種方眼描圖紙一眼就能確認。此外，如果是幾何圖案，使用上面的方眼格就能簡單製圖案，因此請務必多加活用。

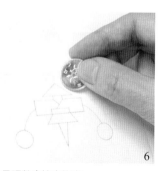

用1元硬幣摩擦來複寫。

漂亮地完成複寫。

來描繪簡單的圖案
鹿之子
（鹿斑圖案）

這是以一種名為「鹿之子絞」的絞纈染法染成的圖案。

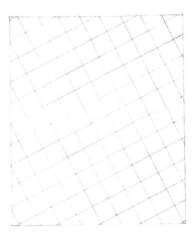

在方眼描圖紙上對準其格線，描繪縱橫5mm的格子，再以三角定規畫出適當大小的四角形作為邊框後，把超出邊框的線擦乾淨。然後翻面，用1元硬幣磨擦複寫。如此就完成底稿。

1

從線的交叉之處畫起。把角畫成圓弧形的感覺（使用247）。

2

絞纈染法的一種「鹿之子絞」圖案，因類似鹿背的斑點而如此命名。絞纈染法是把布的一部份綁起來染，以留下未染到色彩的部份來表現圖案的技法。在江戶時代並不算費工的絞染，也出現以刷來表現鹿斑圖案的技法。

使用的顏色 • 247

3

4

把在❷塗的部份連接起來。短短的一格一格相
連。因為短所以請用徒手來描繪。不要使用定規
一口氣畫線。

把交叉部份畫得更圓弧形後，在中心畫入點。

5

6

擦掉周圍不要的線，觀看顏色的濃淡，如果覺得
不錯即可。

難易度 ★

描取自己喜愛的形狀或大小，以各種不同的顏色
來描繪看看（上：使用225、下：使用158）。

247（青）、225（紅）、158（綠） 使用的顏色

鹿之子

1、描繪圖案的基礎技巧

<cite/>*25*

來描繪簡單的圖案
箭翎圖案

這是一種很普遍的和服花紋。
請描繪翎的圖案看看。

把底稿複寫在奶油色
的OA用紙上。

1

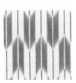

對日本古代的武士來說很重
要的箭，也常用在印花圖案
中。箭羽毛有「驅魔」的意
味，也成為諸侯家中女傭服
裝的花紋。箭翎是把段染的
縱線一點一點移位，如同排
列箭羽毛般所織成，翎圖案
之一。

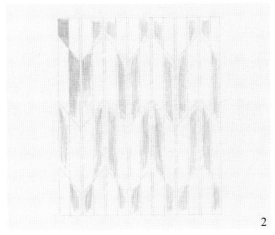

從箭羽毛開始塗。用
軟橡皮擦把底稿的線
擦淡，輕輕上色，注
意不要弄錯塗色的地
方（使用137）。

2

 使用的顏色 ▶ 137

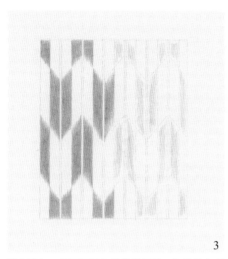

3

縱向塗色，但不要把色鉛筆往返塗，無論往上還
往下均以唰唰一筆塗色的感覺塗畫箭羽毛。

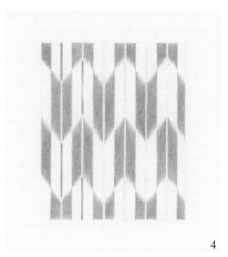

4

塗線的部份。先從兩端畫起，再塗往中間連接起
來。

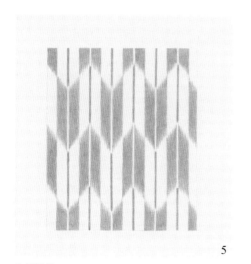

5

全部塗好。

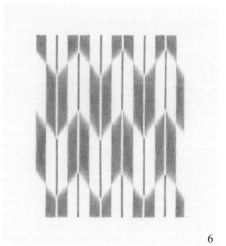

6

觀看與紙的顏色相互輝映的狀況，再重疊塗一色
（246）。好像要全部遮蓋之前塗的部份一般，
仔細地重疊塗。擦掉不要的線後就完成。

難易度 ＞★

137、246 使用的顏色

在有顏色的紙上描繪

不單單只在白紙上描繪，如果也畫在有顏色的紙上，產生不同的氣氛也
很有趣。請務必多下點工夫描繪看看。

OA用紙

如果只用白色一色畫在灰色的OA用紙上，
就會顯得更出色。請描繪葵葉看看。

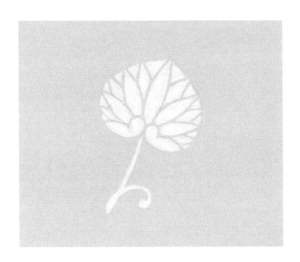

葵

葵在中國大陸自古以來就被
用來做藥用或食用，在日本
也出現在萬葉集的詩歌中，
獨自發展成為一種花紋。所
謂葵紋的葵，就是雙葉葵的
葉，因為從地面向上成長的
長莖尖端長出2片葉子，而
被稱為雙葉葵。

使用的顏色 ▶ 101（白）

複寫底稿。

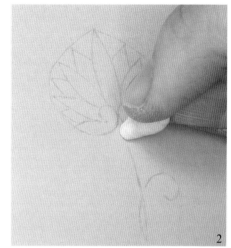

莖的部分先擦掉底稿的線後塗色。

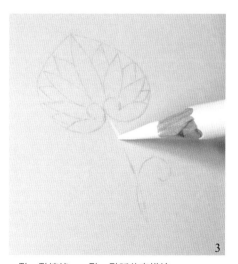

一點一點擦掉，一點一點延伸來描繪。

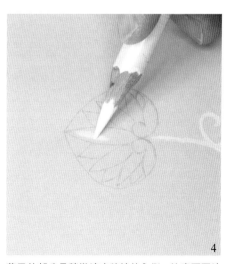

葉子的部分是稍微塗底稿線的內側。注意不要塗在底稿的黑線上。

101（白）使用的顏色

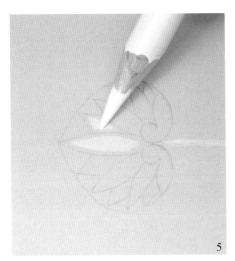

靠近邊緣的部份要小心塗。

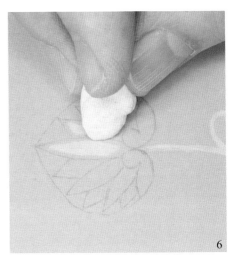

用軟橡皮擦擦掉底稿的黑線。

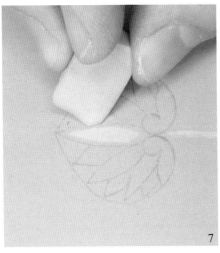

如果用軟橡皮擦也擦不掉，就用切成小塊的橡皮擦設法擦乾淨。

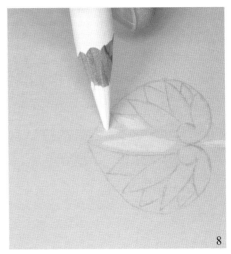

照這樣繼續塗下去。

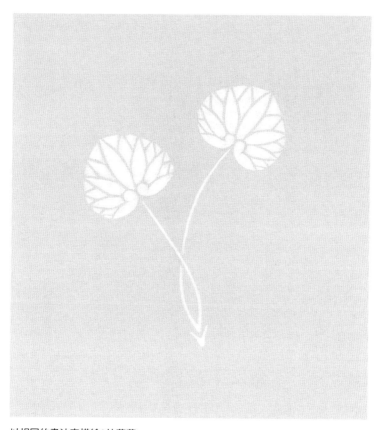

以相同的畫法來描繪2片葵葉。

這種灰色的OA用紙也適合搭配白色以外的顏色，因此不妨用自己喜愛的顏色試試看。

 難易度 ★

彩色肯特紙

只要準備好齊全色號的色鉛筆，就可以配合想描繪的圖案自
由挑選顏色。因為畫在描圖紙上的底稿線不太容易複寫到肯
特紙上，所以使用H鉛筆會比使用2H鉛筆還來的保險。

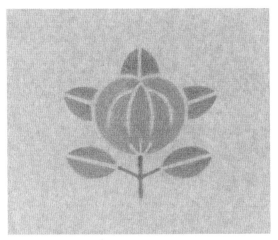

難易度 ★

橘

說到「左近的櫻、右近的橘」就想到雛飾。
在京都御所（皇宮）也有種植華麗的橘樹。

畫在澀綠色的彩色肯特紙（和P85的竹節相同的紙）上，如
果要描繪在顏色濃的紙上，就要多下點工夫來挑選色鉛筆的
顏色。果實部份使用暗紅色可能也不錯。

古事記當中記載，橘生長在
非時香菓常世國，乃長生不
老的靈藥，因此自古以來就
受到人們喜愛。雖是柑橘類
的樹木，但稱為橘時，通常
是指其果實，在圖案中描繪
果實與葉子。

使用的顏色 ● （橘果）191、187 ● （橘葉）287、157

安倍晴明判紋

用白色色鉛筆描繪在冰冷感的藍色肯特紙上。
描繪方法和P28～30的葵葉相同。
一邊把底稿的線擦乾淨一邊描繪。

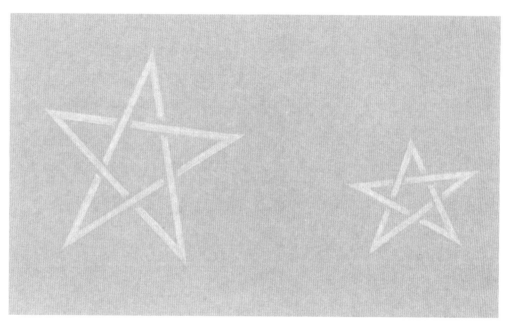

任何人都能一筆描繪出這種星形——這是
從日本平安時代起就有的圖案。讓人感覺
安倍晴明大師似乎離我們很近。

難易度 ★

5角形的星、五芒星是日本
平安時代的陰陽師安倍晴明
用來做為符咒的，因此稱為
清明神社的神紋。線交叉的
點稱為「籠眼」，被視為能
驅除邪氣。在西洋也把五芒
星做為有驅魔意味的圖案。

101（白） 使用的顏色

專欄　column

顏色的挑選法

在P14、15已經談到，建議各位在挑選顏色時養成觀看色號對照表的習慣。

使用從色號對照表挑選的顏色開始塗時，常有實際上塗出後比預想中更明亮華麗的感覺。即使依所塗面積而定（面積大就顯得華麗），有時還是會受到周圍顏色的影響而看起來變成不同的顏色。

所以，在此建議各位挑選比所「想要」顏色的明（亮）度、彩度稍低（樸素）的顏色較好。如果發現太過樸素，只要在這個部份重疊塗上華麗明亮的顏色就能解決。

在本書使用的顏色，也有不少部分可能是各位會感到「存疑」的偏暗的顏色。不過，如果你覺得一開始一定要用自己喜愛的顏色來塗才開心也沒關係，萬一在塗色中發現顏色或配色有點不對勁，再採納上述的建議來挑選顏色。

lesson 2
描繪各種日本的圖案

在我們的周圍有許多自古以來就受人喜愛的圖案。
描繪這些日本的圖案看看。

櫻花

日本的國花櫻花，做為圖案的特徵是花瓣尖端的切口，因此要仔細描繪此處。
即使只有一種形狀，但也有分成塗圖案本身，或是塗外側把圖案留白的2種描繪方式。
此外，連續描繪許多這些圖案也很漂亮。

櫻花

2、描繪各種日本的圖案

在千代紙（彩色印花紙）上常看到的櫻花

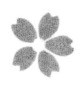

使用的顏色▶133
難易度▶★

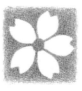

使用的顏色▶133
難易度▶★

描繪出雄蕊的櫻花

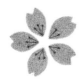

使用的顏色▶133、D-9
難易度▶★

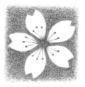

使用的顏色▶194
難易度▶★

花瓣呈圓弧形的櫻花

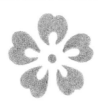

使用的顏色▶133
難易度▶★

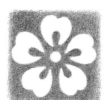

使用的顏色▶D-9
難易度▶★

在日本平安時代，因有高人氣而取代梅花，
當時一提到「花」就是指櫻花，顯見受歡迎
的程度。除染織、蒔繪、陶磁器或金屬工藝
之外，也常用在家紋，次頁右上的小櫻也常
在鎧袖的圖案使用。

使用的顏色▶ 133、194、蜻蜓D-9

實際上櫻花的花色以淡粉紅色居多，但在此為使圖案的形狀
更加鮮明，而使用稍濃的顏色。

變形花瓣的櫻花

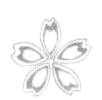

使用的顏色
133
D-9（周圍）

難易度 ★

小櫻

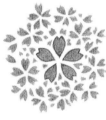

使用的顏色
133
194
D-9（周圍）

難易度 ★

八重山櫻

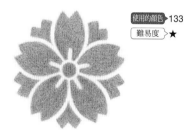

使用的顏色 133

難易度 ★

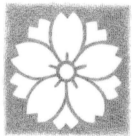

使用的顏色 133

難易度 ★

133、194、蜻蜓D-9 使用的顏色

梅花

尚處在嚴寒中，隨著香氣而來綻放的梅花讓我們感受到春天即將到來。

花瓣數目和櫻花一樣都是5片。差別在於花瓣是圓形。把這種圓形整齊描繪出來。

有梅花、梅缽、螺梅、金梅花等各式各樣名稱的梅圖案。

因為是梅花，所以用醃梅色來描繪。建議用可愛的顏色來描繪。

在一張紙上分散描繪許多朵就會顯得很漂亮。

梅
花

2、描繪各種日本的圖案

梅缽

使用的顏色 190、191
難易度 ★

使用的顏色 190、191
難易度 ★

螺梅

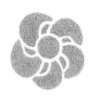

使用的顏色 190、191
難易度 ★

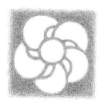

使用的顏色 190
難易度 ★

在日本奈良時代以前從中國傳來的梅花，和松、竹並列成為吉祥圖案而受人喜愛。也有一種傳說為，梅會在學問隆盛的時期盛開，因而受到卓越的學者菅原道真的喜愛。有名的「飛梅傳說」當中，原本種在庭院的梅樹更追隨道真移動到左遷地太宰府天滿宮。

使用的顏色 190、191

梅花

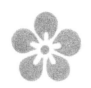

使用的顏色 ▶ 191
難易度 ▶ ★

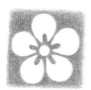

使用的顏色 ▶ 217
難易度 ▶ ★

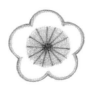

使用的顏色 ▶ 191、225
難易度 ▶ ★

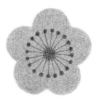

使用的顏色 ▶ 191、225
難易度 ▶ ★

金梅花

使用的顏色 ▶（左上）190、191
（右下）225
難易度 ▶ ★

使用的顏色 ▶ 225
難易度 ▶ ★

190、191、217、225 ◀ 使用的顏色

菊花

秋天就想到菊花。從小菊到大朵的菊花，有許多各種類型的美麗圖案。

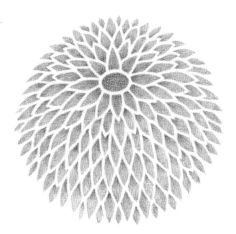

千重菊

大朵的菊。如同大型煙火一樣。從花的中心部開始描繪。雖然都用淡色來畫就很漂亮，但如果把花瓣重疊的部分稍微畫濃，看起來就更有層次、更美麗。

使用的顏色 133、194

難易度 ★★

流菊

也類似煙火的樣子。首先從中心的小圓畫起。把花瓣邊緣的圓弧形部份畫整齊，再輕輕塗向中心。

源自於把浸泡菊的水視為有長生不老功效的中國故事，因此常把菊和水一起描繪。這裡「流菊」的圖案正像是水。

使用的顏色 249、138、蜻蜓DI-8

難易度 ★

使用的顏色 千重菊133、194　流菊249、138、蜻蜓DI-8

角菊

參考資料來描繪時，底稿比較容易製作。把花瓣中心定在稍微偏正上方，由此點朝上下左右、及四方型的四個角落延伸描繪花瓣，接著在花瓣的中間各畫上裡側層層的花瓣。

也可做變形，把四方形改成長方形框後描繪，或是去掉框只描繪出花瓣。畫起來很簡單卻給人華麗的感覺。

納入四角形中的菊。

使用的顏色▶蜻蜓D-9、194
難易度▶★

使用的顏色▶蜻蜓D-9、263
難易度▶★

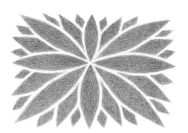

使用的顏色▶蜻蜓D-9、263
難易度▶★

重菊

整面都是菊花。線描的這幅畫似乎給人「白菊」的感覺。這樣粗的線描在P18也有提到，並非一口氣迅速描繪，而是一點一點延伸畫粗。首先畫好放射狀的線。花芯和花瓣的周圍之後再畫。

使用的顏色 ▶194

難易度 ▶★★

菊花常做為長生不老的吉祥圖案，以各種形狀被人描繪。把菊花不留空隙重疊而成的「重菊」，在金銀工藝或浮世繪中也常使用。

使用的顏色 ▶ 194

描繪和P42一樣的圖案，不過這款是塗圖案內側，把線留白。在中心描繪圓形花芯。接著塗放射狀的花瓣，最後把花瓣的周圍修飾整齊。我覺得還是把局部花朵變換不同顏色來描繪會顯得比較繽紛美麗。自己多下點工夫來研究要使用的顏色或配置。

使用的顏色

→193
→169
→263

難易度 ★★

2、描繪各種日本的圖案

169、263、193 使用的顏色

笹（細竹）龍膽

並非托龍膽的花和細竹的葉作組合，
而是因為龍膽的葉和細竹很相似，所以才如此命名。
葉的部份和所謂「笹（細竹）」的圖案極為相似。

龍膽的花小又是深藍色。把藍紫（141）和深藍（143）重疊塗就能製作出這種藍色。

使用的顏色 141、143、157
難易度 ★

把圖案留白不塗。話說這裡所用的顏色（157）和上面葉的部份使用相同顏色。有沒有看出來呢？雖然是同色，但依旁邊的配色或塗的面積大小，經常看起來像不同色。

使用的顏色 157
難易度 ★

把龍膽葉的尖端向下排列5片，看起來像細竹（笹）的「笹龍膽」，因成為源氏分支中村上源氏的家紋而聞名。

使用的顏色 141、143、157

龍膽唐草

（藤蔓）

把龍膽的花和唐草（藤蔓）如此組合起來時，
似乎帶有古絲綢之路的味道。

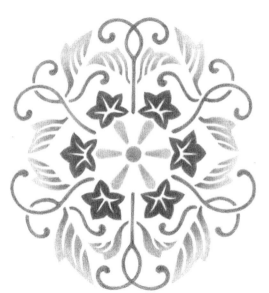

畫成左右對稱的圖案，用方
眼描圖紙來調整。挑選蔓與
葉的顏色時，注意不要妨礙
到藍色。

141、143
D-9
172、DI-8、181

使用的顏色

難易度 ★

和桔梗並列，龍膽也成為秋草圖案的代表之
一。6朵花，以放射狀配置，加上葉與蔓的
纏繞描繪時，就變成龍膽的唐草圖案。

141、143、172、181、DI-8、D-9 使用的顏色

麻葉

「祈求這個孩子健康長大」……這是在嬰兒服常用的圖案。
把底稿描繪在方眼描圖紙上時使用定規，就能畫出整齊的直線。

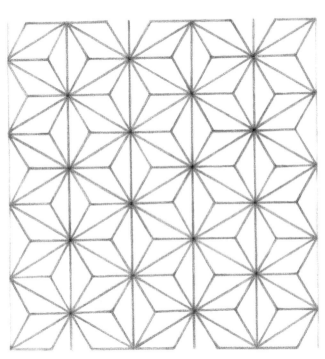

複寫完成開始用色鉛筆
描繪時，以徒手仔細塗
畫（參照P18）。如果
仍然要藉助定規，注意
不要太用力。

使用的顏色▶157

難易度▶★★

這是由六個菱形組成正六角形的幾何圖案，
名稱的由來是因類似麻葉。在日本江戶時代
後期，因歌舞伎的人氣且角五代目岩井半四
郎穿著麻葉圖案的和服，於是在女性之間掀
起一股流行的旋風。

使用的顏色▶157

把線留白不塗描製而成的麻葉圖案。留白的線稍粗也沒關係。從一端到另一端必需筆直相連。畫超出的部份利用擦字板或其他紙張蓋上後，以橡皮擦擦乾淨。

使用的顏色▶278、165

難易度 ★★

模仿健康筆直生長的麻，麻葉圖案除和服之外，也使用在嬰兒服。或作為帶子或襦袢（長內衣褲）、小物、刺繡的圖案。

165、278◀使用的顏色

揚
羽
蝶

2、
描
繪
各
種
日
本
的
圖
案

揚羽蝶

（鳳蝶）

只要有一隻就顯得華麗，
宛如掛毯一般染很大就有存在感。

本頁的2幅是以相同的底稿
來描繪。以這種圖案來說，
塗出四角形背景框圖案留白
不塗比較簡單。右側那幅留
白的部份雖細，但只要複寫
來描繪就不成問題。

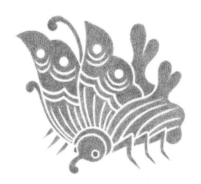

使用的顏色▶157

難易度 ▶★✦

使用的顏色▶157

難易度 ▶★

在中國，「蝶」的發音和意味80歲的用語相
同，因此被視為表示長壽的吉祥物。傳入日
本是在奈良時代。平安時代中頃發展成為圖
案，在有職圖案或家紋、染織或浮世繪等均
能看到這種華麗圖案的倩影。

使用的顏色▶ 157

背景框改成圓形,把底稿重
新描繪。比四角形更有流暢
的感覺。塗法和前頁一樣。
描繪這種圖案時,建議不要
用太淡的顏色或明亮的顏
色,看起來比較美麗。

使用的顏色▶141
難易度 ★✔

使用的顏色▶141
難易度 ★

141 ◀使用的顏色

千鳥（鴴）／雀

千鳥

雖然是可愛的形狀，卻很難描繪，不易取形的圖案。據說真正的千鳥（鴴）在飛翔時，雙翼能看到有如帶子般的白色或淡色的部份。圖案上如口袋般的白色部份就是這個用意。

千鳥（鴴）是在河邊或海邊成群戲水的鴴科小鳥的總稱。自日本平安時代起就開始受人描繪，但在江戶時代則變成蓬鬆可愛形狀的圖案。

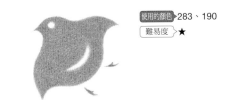

使用的顏色▶283、190
難易度▶★

雀

你看過名為「PINGPONGPEARL」的金魚嗎？就是像這樣在圓滾滾的身體加上雙翼般可愛的形狀。在此雖把整隻畫成同一色，但如果把頭、軀體、雙翼等部位變換不同顏色，或搭配竹節（P85）來描繪也很有趣。

身邊的雀可愛的模樣，從平安、鎌倉時代起就已成為日本人熟悉的題材而受到喜愛。

使用的顏色▶280、283
難易度▶★

使用的顏色▶278、174
難易度▶★

使用的顏色▶174、190、278、280、283

雁

雁

結雁金

據說這是把以2個勾玉連接的形狀再加上雁頭而成的圖案，不知構想是否來自於雁本身……但看看下面的雁行文時，就會覺得或許是引用自此。

以扭擰的形狀表現雙翼和軀體的雁圖案稱為結雁金，在家紋中也有使用。

使用的顏色 177、176
難易度 ★

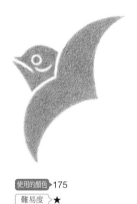

使用的顏色 175
難易度 ★

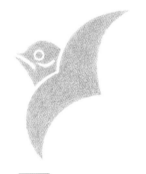

使用的顏色 274
難易度 ★

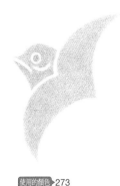

使用的顏色 273
難易度 ★

雁行文

可以接連描繪好幾隻。用深墨色（175）和暖灰色的濃淡來描繪。

整然成列飛渡秋空的雁，是日本秋天的風情。經常被單純化描繪成V字型，把並排相連飛翔的模樣表現出來的就是雁行圖案。

175、176、177、273、274 使用的顏色

市松

（黑白方格）

這是把不同顏色的正方形彼此錯開排列而成的圖案，
因此要一個一個仔細描繪小的正方形。
這雖是傳統的圖案，但很有新鮮活力的感覺。

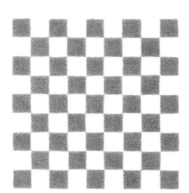

使用的顏色▶219、223

難易度▶★

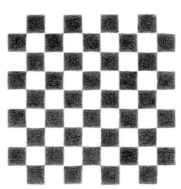

使用的顏色▶157、199

難易度▶★

把2色的正方形彼此錯開排列而成的圖案，
是在世界各地常見的原始幾何圖案。日本江
戶時代中期的上方歌舞伎名角佐野川市松因
把這個圖案用來做為舞台裝而造成流行，自
此以來就以這個名稱來稱呼。

使用的顏色▶157、199、219、223

描繪方法的注意事項

不良示範

①縱・橫畫線，②先畫好所有格線並上色。這樣畫或許覺得這樣很簡單，但因共有線而使青色變大、白色變小。如此一來就不能變成漂亮的市松。

❶

❷

這是把P52的2張市松合起來。如果直接用P52的顏色合起來，就會互相抵消因而圖案變得不顯眼。所以把顏色加深就能顯得更華麗。

使用的顏色 219、223、117
157、199

難易度 ★

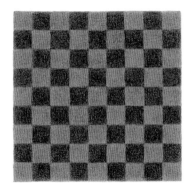

要這樣描繪！

不要嫌麻煩地一個一個為小小四角形塗色。角與角連接就會變成漂亮的市松圖案。

市松圖案也稱為石疊，而且在日本平安時代也做為所謂「霞」的有職圖案，使用在衣服花紋等。

117、157、199、219、223 使用的顏色

七寶
（景泰藍）

連接4個如同弦軸形狀而成的圓形稱為「七寶」。
一個叫七寶，連續而成的圖案也七寶是叫（或稱為「七寶連」）。
有只在圖案塗色的類型，也有塗底色、僅線描，
或在中心畫入其他圖案等，各式各樣的畫法。

僅在圖案塗色。

使用的顏色 ▶ 149

難易度 ▶ ★

重疊圓形連續而成的圖案，出現在古代敘利
亞的帕爾密拉遺跡，日本則是出現在正倉院
的寶物中。所謂「七寶」，就是指佛教的七
個寶物。做為貴金屬，寶石的裝飾名稱受人
喜愛。而且表示圓滿的圓形也是吉祥圖案。

使用的顏色 ▶ 149

線描方式，裡面畫入小的四角形。

使用的顏色 149

難易度 ★

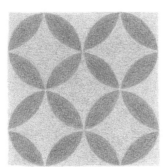

在左頁的圖案塗上底色。

使用的顏色

149
152

難易度 ★

149、152 使用的顏色

花七寶

在七寶中描繪花朵的花七寶。
在此是畫入所謂唐花的案圖，另外也有畫入菊花的花七寶。

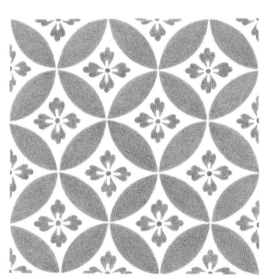

在七寶中畫入唐花後，隨即
變成另一種氣氛。

使用的顏色 ▶ 217
難易度 ▶ ★

在七寶畫入花朵的是花七寶圖案。在圓之中
搭配的花朵圖案常使用花菱。

使用的顏色 ▶ 217

花菱

唐花

所謂唐花，就是在花瓣的邊緣有如圖所示凹隙的花朵圖案。

使用的顏色 225
難易度 ★

花菱

把唐花變成菱形的變形就是花菱。一個稱為花菱，連續圖案也叫花菱。

使用的顏色 225
難易度 ★

四花菱

組合4個花菱而成。

使用的顏色
182、183
225、217
難易度 ★

182、183、217、225 使用的顏色

花菱

組合9個花菱而成的花菱。
以橄欖系的2種綠色來描
繪。

使用的顏色

（中心）174

173

難易度 ★★

其名稱是由來於鑽石形的菱角形狀。菱圖案
也是刻在日本繩文土器上的古代幾何學圖案
之一。在菱之中畫入4瓣唐花就是花菱，成
為表示身分、年齡的有職圖案，也常使用在
衣服的底紋。

使用的顏色 173、174

由唐花留白不塗的菱形組合
而成。
如果使用2種以上的顏色，
就要在配置上多下點工夫。

使用的顏色

●―176
―177
●―169

難易度 ★★

畫入花菱的唐花並非一種特定的花，而是從
中國傳入的花形總稱。此外，把組合這種花
菱而成的東西稱為「（先合／先間）菱」，
也轉稱為幸菱。

176、177、169 ◀ 使用的顏色

青海波

這是由日本江戶時代繪畫的巨匠所精心設計出來的青海波圖案。
把雲（或霧）及珊瑚的部分留白不塗的這種畫法很困難，但完成後是美
麗的圖案。

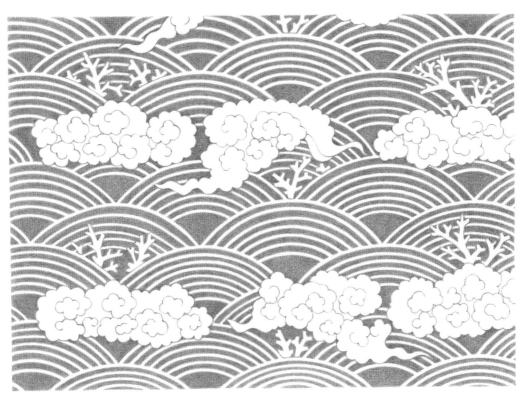

使用的顏色 ▶ 247

難易度 ▶ ★★★

簡單有節奏的青海波狀的圖案，在埃及或波
斯等世界各地自太古時期起就已經存在。日
本也是自古代起就受人喜愛，但成為意味水
的圖案則是在鐮倉時代以後的事。

使用的顏色 ▶ 247

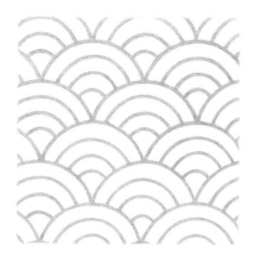

把四等分的同心圓如魚鱗般重疊而成的典型青海波。非常有節奏感。請整齊描繪成圓弧形（參照P18、19）。此外，分別塗上各種顏色也別有趣味。

把同心圓重疊成魚鱗狀的圖案，因在同名的舞樂中作為裝束的染色圖案而如此稱呼。也廣泛得單獨被使用，且和立浪或千鳥、貝、紅葉等一起描繪而成的風景圖案也很常見。

使用的顏色▶246

難易度▶★

青海波沙洲圖

提到「青海波」，最先在腦海中浮現的是這種氣氛。我想可能是因為曾在某處看過。因在這種白色部份組合白沙青松或紅葉、菊花等各種圖案被廣泛使用。首先是線描（157），塗全體（151），最後再次線描。

在海邊堆積土砂而成的島稱為沙洲，從上俯瞰的形狀就是「沙洲」圖案，把圖案區隔成沙洲形狀就是「沙洲圖」。把青海波畫成沙洲圖的圖案，令人感到好似一幅風景畫。

使用的顏色▶157、151

難易度▶★

151、157、246 ◀使用的顏色

龜甲

這是把龜甲殼圖案化的圖案。
一個稱為龜甲形，連續的圖案也稱為龜甲或龜甲連，可無限相連。

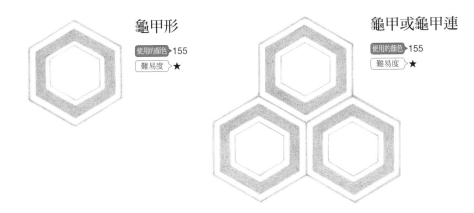

龜甲形

使用的顏色 155
難易度 ★

龜甲或龜甲連

使用的顏色 155
難易度 ★

唐花龜甲

在龜甲之中畫入唐花而成的唐花龜甲。
也可把塗的部份顛倒過來畫出2種圖案。如果是以右側的塗法要畫成
連續圖案的話，龜甲與龜甲之間請留下空隙。

使用的顏色 155
難易度 ★

使用的顏色 155
難易度 ★

龜甲圖案，顧名思義是由來於龜甲殼圖案的正
六角形幾何圖案。和烏龜一樣也是代表長壽的
吉祥圖案。連接幾個而成的連續圖案稱為「龜
甲」或「龜甲連」，在六角形之中畫入花的則
稱為「唐花龜甲」。

使用的顏色 155

唐花龜甲

這是唐花龜甲的連續圖案。
因是慶賀的圖案，故常看到使用金色（紅／金、黑／金等）。
在此則是以比較寂靜的配色來描繪。

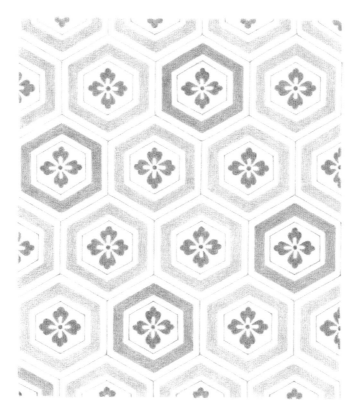

使用的顏色

192
234
181
263

難易度 ★

組龜甲

龜甲的變形圖案。稍微複雜。
一邊以單一色來塗，邊仔細觀察時……就能看出其結構，
是組合3片六角形有洞的網狀圖案而成的。
將這些放入腦海中再重新觀看這個圖案，如何？是不是看起來變立體呢？

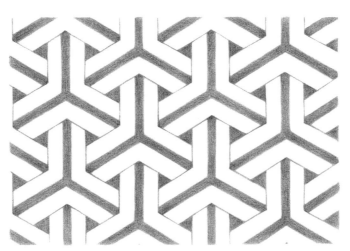

使用的顏色▶蜻蜓D-9

難易度 ★

以消波塊的形狀組合3個龜甲圖案而成的稱為
「昆沙門龜甲」，而所謂的組龜甲，就是指如
網目般組合昆沙門龜甲而成的圖案。在幾何學
之中織入祈求長壽的慶賀圖案。

使用的顏色 ▶ 蜻蜓D-9

和前頁的組龜甲一樣，只不過把塗色的部份顛倒過來。
用3色分別塗色的話，更能清楚了解其結構。
塗色時，用指尖等邊確認邊進行。

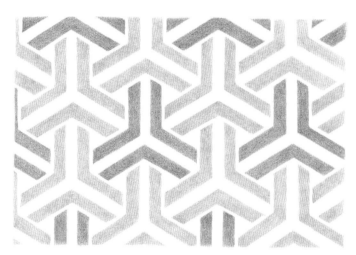

使用的顏色
━135
←160
━194

難易度 ★

組輪違

和組龜甲（P64、65）比較看看。
這也是把3片有圓洞的組件，如組龜甲般組合而成。
使用3色，把每個組件分別塗色我想也會很有趣。
仔細描繪把圓弧（圓形）畫漂亮。

使用的顏色 157
難易度 ★

使用的顏色 157

輪違

在一個輪上纏繞4個輪，就如同智慧環般的圖案。注意重疊的部分，
把每1個輪都描繪成正圓圈。在大空隙部份均勻塗色。
放鬆力量重疊塗到自己想要的濃淡。

使用的顏色 ▶158
難易度 ▶★

輪違就是指重疊圓連接而成的圖案，七寶也
是輪違的一種。七寶的圖是重疊各4分之1，
但輪違也有淺淺重疊的種類。

158 ◀ 使用的顏色

唐草
（藤蔓）

常用於包袱巾很有名的圖案，
但在此不想變成那種深綠色與白色的組合，
想改用其他不同的顏色，而挑選紫色（249）。
分枝的部份要仔細描繪。
以及小葉分散在各處，其根很細，請小心描繪。

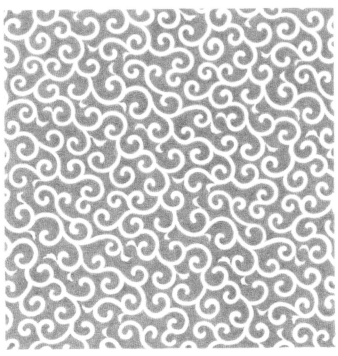

分枝的部份一定要仔
細描繪。

小葉的根很細，請注
意。

使用的顏色 ▶ 249
難易度 ▶ ★★

唐草的起源是早在古埃及或美索不達米亞所
誕生的棕櫚圖案，據說是由扇形葉棕櫚發展
而成。經由絲路傳到日本是在古墳時代。以
包袱巾為人熟知的蔓唐草圖案，也和古埃及
有所關聯。

使用的顏色 ▶ 249

唐草

2、描繪各種日本的圖案

以自己喜愛的大小、形狀，從P68複寫自己喜愛的部份，
用自己喜愛的顏色來描繪。中央是和P68一樣的紫色。不過是把塗的部份顛倒過來。
其它4件，青色用247描繪、紅色用217＋142（重疊）描繪、
茶色用177＋176描繪、綠色用278＋165描繪。
建議從這種大小開始畫起。

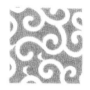

使用的顏色 247
難易度 ★

使用的顏色 217、142
難易度 ★

使用的顏色 249
難易度 ★

使用的顏色 177、176
難易度 ★

使用的顏色 278、165
難易度 ★

2. 描繪各種日本的圖案

唐草圖案也有不少纏繞花或葡萄、鳥等，但
以同樣寬幅的線所描繪的這種蔓唐草，正是
簡單的日式趣味。

142、165、176、177、217、247、249、278 使用的顏色

桔梗

最近在日本讓人有一種感覺，原本桔梗是在秋天上市，
然而卻多半在初夏時期就已上市。除紫色以外，
還有極淡的紫色、白色、淡粉紅色等的花。

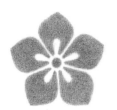

花瓣尖端稍微畫尖。這
是與櫻花或梅花不同之
特徵。分散描繪許多朵
也美麗。

使用的顏色 > 137
難易度 > ★

這種圖案的畫法是塗成
四角形，並把圖案留白
不塗。

使用的顏色 > 137
難易度 > ★

裏桔梗

雖然花朵很可愛，但我覺得萼的部份更有趣，想到往昔可能也有人這樣認為，
心中更感到有意思。把萼做為主角的圖案也很棒。
萼不必特別使用綠色，僅以單一色來描繪當然也沒問題。

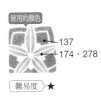

使用的顏色
——137
——174、278

難易度 > ★

使用的顏色 > 137
難易度 > ★

日本透過獨特的感性，將秋天原野的孤寂感
當作趣意來欣賞，如此誕生了秋草圖案。秋
天七草的桔梗也是秋草之一。被譽為「桔梗
紫」的高雅青紫色。

使用的顏色 > 137、174、278

葵

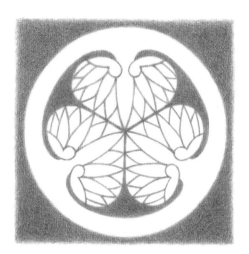

三葉葵

這是非常有名的圖案…應該說是有名的家紋。留白不塗，描繪成藍染的感覺，改變顏色或只塗裡面的圖案來描繪，就會變成不同的氣氛。

使用的顏色▶157

難易度▶★

長春藤三葵圓

如此把某些部份改變顏色時，就變成好像仙客來葉子一樣。基本形狀是心形，熟練後就不必複寫而能直接描繪。

從繞成圓形的常春藤藤蔓長出的3片葉。這葵的家紋之一。

使用的顏色
173
172
157、174
278、157
278

難易度▶★

157、172、173、174、278 使用的顏色

束熨斗

（禮簽束）

在日本江戶時代的圖案書上被稱為「把熨斗」。
「把」是以手來抓的意味，因此能感到動作。
「束」從字形可以想像，成束的狀態。
現在一般的說法是「成束」。

束熨斗（禮簽束）

2、描繪各種日本的圖案

重疊的部份、反面
的部份稍微塗濃。
在做為往昔和服圖
案的大型刺繡圖案
中出現過。

使用的顏色

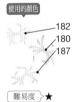
182
180
187

難易度 ★

在日本的圖案，也成為生活用具或日用品的
題材。日文的漢字「熨斗」，原本是把鮑
魚的肉削薄、拉長乾燥而成的東西。從「拉
長」而變成表示延壽的吉祥物，會附在貢
品、禮品上。

使用的顏色 180、182、187

設計成以四角形背景框襯托圖形的禮簽束。

日前看到相撲力士的和服有這種圖案。

在所謂「立桶」圖案的鼓起部分，看到縱向畫入小型的禮簽束。

除描繪之外，實際看到也是一種樂趣。

使用的顏色▶178、268

難易度▶★

使用的顏色▶179、183

難易度▶★

把熨斗（禮簽束）的圖案在日本江戶時代相當盛行。除家紋或浮世繪、陶瓷器的染色之外，也作為友禪染或蒔繪的豪華圖案留下來。

178、179、183、268 ◀使用的顏色

菱萬字

（卍）

那是在我還沒畫出這個圖案之前的事情。我偶然地看到這種圖案，
好像是在中國的歷史建築物——故宮——就是在那裡的天花板看到。
顏色是紅色與金色。確定是從印度到中國，然後在傳到日本的吧！

這是在OA用紙重疊2
色的線描。僅用單1色
也可以。

使用的顏色▶144、110

難易度▶★

萬字就是卍，是起源於印度毗濕奴（宇宙保
護神）的胸毛的吉祥圖案。將此拆解成菱
形、連接起來的圖案也被稱為菱萬字、卍
崩、或是紗綾形。紗綾形是由於日本室町、
江戶時期從中國明朝輸入的紗綾（織物）底
紋所使用。

使用的顏色▶ 110、144

和P74同樣的紙、同樣的顏色，不過改變塗法就能給人不同的感覺。

使用的顏色 144、110
難易度 ★★

不妨試著改變氣氛。用暖色系的顏色看看。

使用的顏色 263、169
難易度 ★★

日本的傳統圖案，把基本的圖形加以變形，特色是組合後產生各式各樣的變化，而把卍拆解、連續而成的菱萬字也是其典型。

110、144、169、263 使用的顏色

網代

提到這個圖案⋯⋯我想起似乎曾經看過這種圖案的大化板。
在同樣的紙張上、用同樣的顏色，僅改變塗的部份來呈現簡單網代的連續圖
案。打底稿時用2個三角定規，斜向畫平行線即完成。

使用的顏色▶177、169

難易度 ▶★

使用的顏色▶177、169

難易度 ▶★

網代，就是把檜木的薄板或竹、葦等組合而
成的東西的總稱，在圍牆或天花板、屏風等
能看到。把檜皮斜向編織而成的圍牆圖案，
可說是網代圖案的代表。也常見於染織的衣
服花紋，別名也稱為「檜垣」。

使用的顏色▶ 169、177

網代組子

依檜皮的組合方法（縱‧橫‧斜向等），網代也有各種不同的圖案，
以下是把簡單的網代稍加編排而成的圖案。
在淡茶色的OA用紙上重疊塗繪2種焦茶色，描繪出古典的感覺。

使用的顏色 ▶177、176
難易度 ▶★

所謂組子，就是把細木精緻細密地組合成格
子，並裝在障子門或欄間上的技術。在網代
的板幅做出變化，就成為組子式的圖案。

177、176 ◀使用的顏色

五
三
梧
桐

2、描繪各種日本的圖案

五三梧桐

往昔如果生下女嬰，就會在庭院種植梧桐樹，
然後日後用這棵樹來製作衣櫃當作嫁妝…我曾聽過這種說法。
淡紫色的花美麗又芳香，但因在樹的高處開花，所以大多數人未能察覺到。

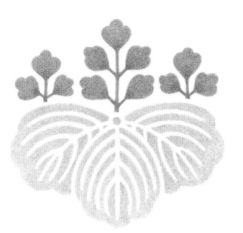

把花朵生長自莖之部分的顏
色稍微加重。把葉脈整齊順
暢的排列、留白不塗。

使用的顏色

────137、136
────173、268

難易度 ★

這幅是僅在周圍塗色，因此
比較簡單。會不會覺得上下
的圖案看起來大小好像不一
樣？其實一樣，因為完全是
以同一底稿描繪而成。

使用的顏色 141
難易度 ★

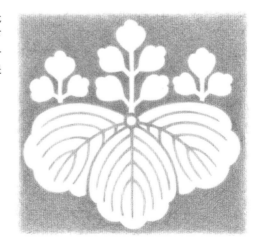

依照中國的流傳，據說鳳凰就是棲息在梧桐樹
上。為此自古以來只有與皇室有淵源的人才能
使用這種高貴的圖案。依在3片葉上的花朵數目
而有所謂「五三梧桐」、「五七梧桐」等不同
的名稱。做為豐臣家的家紋而為人所熟知，據
說秀吉將此視為「太閤桐」而禁止他人使用。

使用的顏色 136、137、141、173、268

五七梧桐

如果依照「五三梧桐」的說法，應該稱為「七五梧桐」，
但念五七比較順口。

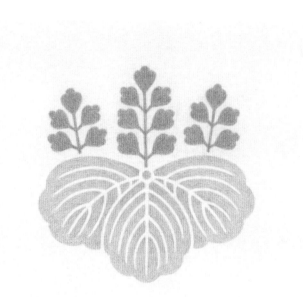

這款圖案是以單一色
（157）來描繪。把
花與葉改以濃淡表
現。如此我覺得用單
一色、僅改變濃淡來
描繪也很有趣。濃色
並非用力塗，筆壓、
力道不要變，而是有
耐心的重疊塗濃。

使用的顏色 ▶ 157
難易度 ▶ ★

「五七梧桐」中央的花是七朵、左右各5
朵。梧桐圖案還有帶枝的「桐枝」、桐鳳凰
等各種各樣的變形。

157 ◀ 使用的顏色

結文
（打結、摺疊）

你是否曾把筷袋如此打結摺疊來放置筷子？
各位可能會覺得……連這種圖案都有？! 沒錯，正是有這種圖案。
這是可愛的圖案，請務必描繪看看。
不過實際上如果僅憑記憶來描繪，結節的部份可能會變得不正確。
因此請把這頁複寫來描繪。這裡用藍色的濃淡來描繪，
不過不管是素色，還是畫「水滴」、條紋或格子都可以。

2，描繪各種日本的圖案

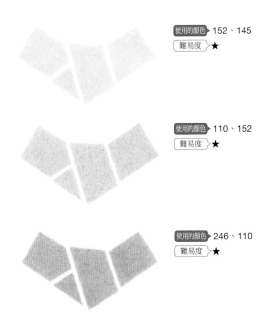

使用的顏色 ▶ 152、145
難易度 ➤ ★

使用的顏色 ▶ 110、152
難易度 ➤ ★

使用的顏色 ▶ 246、110
難易度 ➤ ★

 使用的顏色 ▶ （上）145、152 　（中）110、152 　（下）110、246

在天藍色的OA用紙上，用白色描繪的連續圖案。
使用這種紙張時，白色塗上不太容易顯色，因此只要在周
圍塗上比紙色稍濃的顏色，就能使白色顯現出來。

使用的顏色 101、145
難易度 ★

結文（打結、摺疊）也稱為「結狀」，細細
捲起摺疊、打結的書信。這是古代情書的樣
式，在日本江戶時期變成一般書信的樣式。
在用於家紋或染織品、陶瓷器的圖案當中也
能看到。

101（白）、145 使用的顏色

豆藏

（對稱人偶）

這並非「彌次兵衛」，而是名為「豆藏」，非常可愛的圖案。
我在灰色的OA用紙上，用普通且常見的配色來描繪，
但如果把斗笠、和服、帶子等改變顏色的話就更有趣。
手的部份的線條可能會有點難（參照P19）。

2、描繪各種日本的圖案

豆藏

使用的顏色
182、184
151、149
101
190、191

難易度 ★

這是在日本江戶時代誕生的童趣幽默圖案。
所謂豆藏，就是對稱人偶，即把現今所謂的
「彌次兵衛」圖案化而成的圖。源自元祿時
期很有人氣，力氣大的街頭藝人認為豆藏的
模樣和對稱人偶很相似而如此命名。

使用的顏色 （斗笠）182、184 （和服）149、151 （白色）101 （重疊）190、191

用單一色來描繪豆藏的連續圖案。可以無限相連下去。
帶子的部份可用同色或顯眼的顏色來塗。
和服或斗笠也可以不要白底，塗上淡色或畫入圖案。

使用的顏色 ▶ 194

難易度 ▶ ★

豆藏除單個以外，也可排列數個變成連續圖
案，如同碎花圖紋使用的情形也不少。

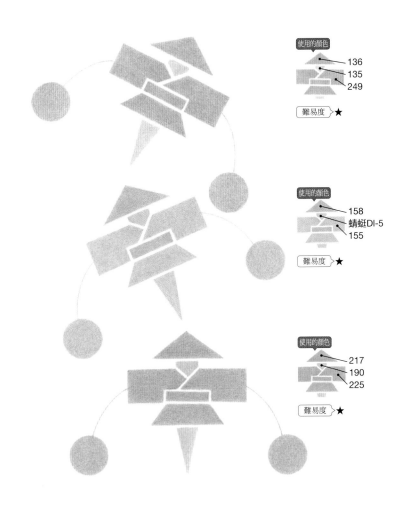

辛苦畫好的「彌次兵衛」，讓它們保持平衡吧。
逐漸向上連接起來。也可以變換顏色、保持平衡來延伸下去。

豆藏

2、描繪各種日本的圖案

使用的顏色
136
135
249

難易度 ★

使用的顏色
158
蜻蜓DI-5
155

難易度 ★

使用的顏色
217
190
225

難易度 ★

在豆藏的圖案中，也有把現今名為「彌次兵
衛」加以圖案化而成的圖案。傳達出元祿文
化的玩心。

使用的顏色 （上）136、249、135　（中）155、158、蜻蜓DI-5　（下）190、217、225

竹節

這是單純化的圖案，看起來卻非常真實。
因為是確實把握特徵後再加以單純化。
最近我得知竟然有小孩不知道竹節是什麼，而感到吃驚萬分。

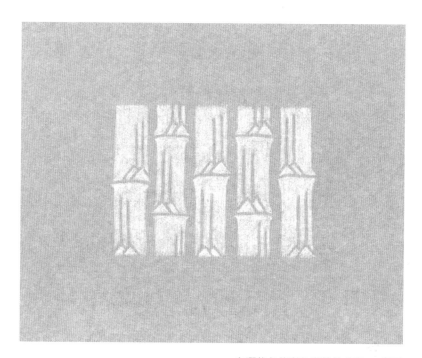

在澀綠色的彩色肯特紙（和P32橘子相同）上，用白色描繪而成。邊擦掉底稿的線邊描繪（參照P28～30）。也可在白色肯特紙上描繪綠色的竹。

使用的顏色 ▶101
難易度 ▶★

不只是向天筆直生長的模樣，空洞的幹也表示「沒有隱藏的情形」，節也表示自制。竹和梅或松一樣，都是受人喜愛的吉祥圖案。除和虎或雀、其他植物組合之外，單只有竹也被視為有慶賀之意。

101（白） 使用的顏色

描繪在有顏色的
紙上時的建議

使用有顏色的紙時必須注意的是，依紙張的顏色，色鉛筆的顯現色彩也會不同。不會和描繪在白紙上一樣。請牢記紙色也是畫的一部分，因此完成時常有超乎自己預料的情形。

在此建議不要馬上描繪在紙張上，先像下圖般剪下紙張的邊緣，試塗想要使用的顏色看看再來決定。

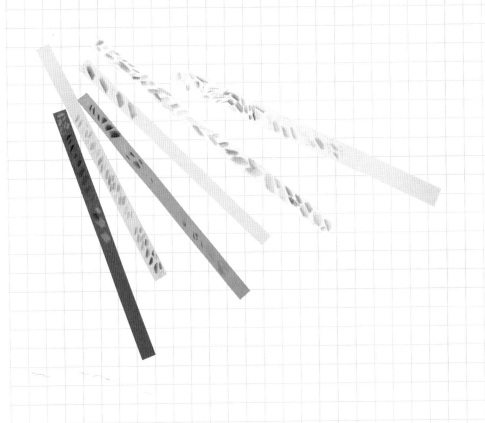

lesson 3

圖案描繪完成後的賞玩方法

不要把已經描繪完成的圖案丟在一旁，可加以利用做成書籤或名片，
如此就能變成很棒的個人化用品。請務必挑戰看看！

✤ 與紙類結合運用

作法有很多種。例如…

─────────────────────

・直接畫在紙上。
・先用掃描機掃瞄原畫，
　再用印表機列印出來。
・以貼紙專用紙印出來貼上去。

✦ 一筆箋 *用來寫上短文並送給對方的長形條紙。

做為重點圖案
畫入！

✦ 筷袋

印在A5大小的紙上來製作。

① 印上圖案，做摺痕。

↑
摺痕

② 摺成3等分。

③ 摺角翻過來。

④ 向對面側摺起。

✦ 書籤

打洞、裝上絲帶。
就變成書籤的樣子。

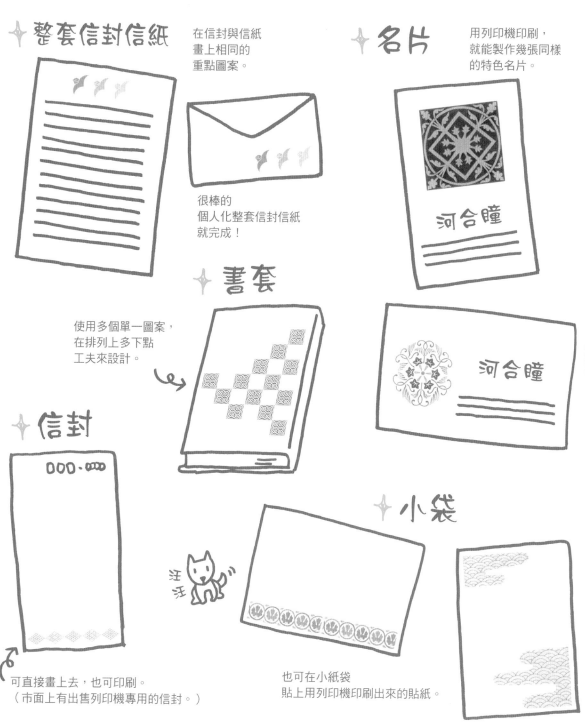

✦ 整套信封信紙

在信封與信紙
畫上相同的
重點圖案。

很棒的
個人化整套信封信紙
就完成！

✦ 名片

用列印機印刷，
就能製作幾張同樣
的特色名片。

河合瞳

✦ 書套

使用多個單一圖案，
在排列上多下點
工夫來設計。

河合瞳

✦ 信封

000-0000

可直接畫上去，也可印刷。
（市面上有出售列印機專用的信封。）

✦ 小袋

注
汪

也可在小紙袋
貼上用列印機印刷出來的貼紙。

製作明信片

先用掃描機掃瞄後，
再用列印機印出來。

印刷的紙張除噴墨式用紙之外，
還有光面的紙張以及粗面（布面）
的紙張等，種類繁多。

依紙張的質感，
畫的氣氛也會不同，
因此在選紙時
請多花點心思。

如果想印刷到紙張邊緣，
就在稍大的紙上放大印出，
然後再切成明信片大小即可。

收到的人應該會
喜極而泣吧。

感動～

90

製作懸吊飾品

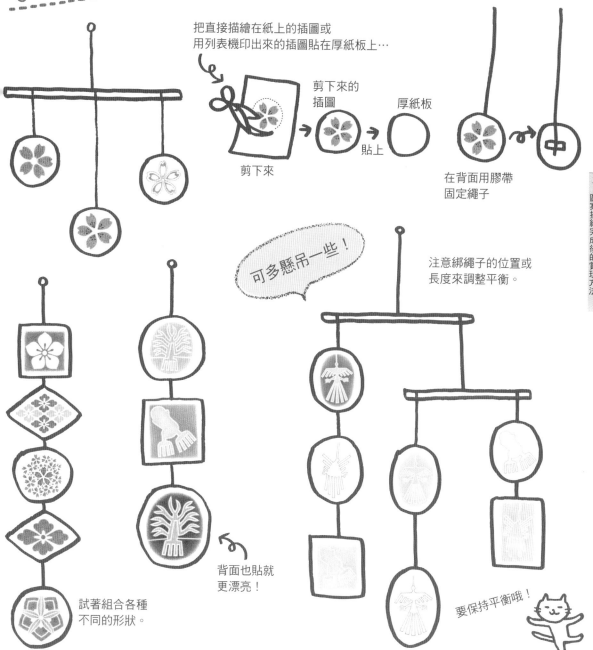

把直接描繪在紙上的插圖或
用列表機印出來的插圖貼在厚紙板上…

剪下來

剪下來的
插圖

厚紙板

貼上

在背面用膠帶
固定繩子

可多懸吊一些！

注意綁繩子的位置或
長度來調整平衡。

背面也貼就
更漂亮！

試著組合各種
不同的形狀。

要保持平衡哦！

✿ 與布類結合運用

市面上有出售用熨斗燙
印的列印機專用熱轉印紙。

用熨斗燙印黏著！

咻～

✦ 圍裙

在39元商店有出售素色
的圍裙。

↖ 把一種圖案連接
起來排列。

✦ T恤

依所挑選的圖案或排列方式的不同，
氣氛也會隨之改變。
可以變得可愛或變得帥氣！

✦ 細肩帶背心

該怎麼排列才好呢？

92

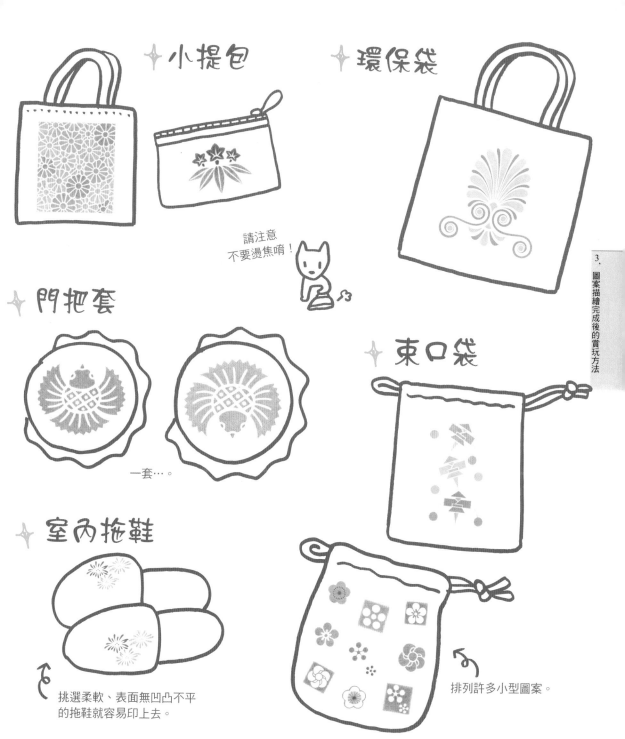

✦ 小提包

✦ 環保袋

請注意
不要燙焦唷！

✦ 門把套

✦ 束口袋

一套…。

✦ 室內拖鞋

挑選柔軟、表面無凹凸不平
的拖鞋就容易印上去。

排列許多小型圖案。

93

用熨斗燙印一續

餐墊

把 與 組合而成。

用一個圖案作重組，
欣賞其變化。

把一種圖案組合4個，就會產生
不同的圖案。

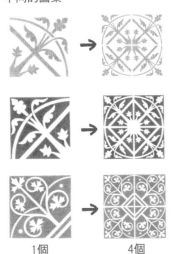

1個　　　　4個

杯墊

和餐墊是一組…

花瓶墊

手機吊飾

用熨斗燙印在剪成
圓形的毛氈上…

塞入棉花…

縫合2片毛氈就完成！

縫上吊帶。

吊帶的零件在
手工藝店或39元
商店均有售。

其他各式各樣的用品

✦ 磁鐵

用列印機做成貼紙，
貼在磁鐵或手鏡的背面。

✦ 包釦

製作包釦的零件在
手工藝品店也有出售。

用熨斗把圖案燙印在布料上，剪成圓形，
再配上包釦零件就能簡單組合完成。

✦ 手鏡

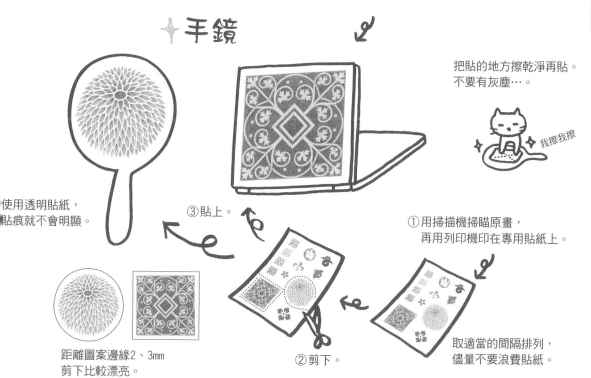

把貼的地方擦乾淨再貼。
不要有灰塵…。

我擦我擦

使用透明貼紙，
貼痕就不會明顯。

③貼上。

①用掃描機掃瞄原畫，
再用列印機印在專用貼紙上。

距離圖案邊緣2、3mm
剪下比較漂亮。

②剪下。

取適當的間隔排列，
儘量不要浪費貼紙。

✿ 表框來裝飾

聚集各種花朵圖案。

聚集各種和風的圖案。

簡單地把一幅小畫裝入小框中。

夾在透明壓克力板中。

做成掛軸式。

挑選適合圖畫的框來
搭配也是一種樂趣…

←鑑賞中

✿ 貼在瓶罐上

用列印機製作貼紙來貼。

市面上有出售透明的、
紙質、或金屬貼紙等等，
種類繁多。請配合用途來挑選。

有本來就已切割好的貼紙，
也有一整張隨自己喜好切割的貼紙，
任君挑選。

如果想把細線條的畫貼在瓶上，
就做成透明貼紙，
活用瓶子的透明感讓畫更美觀。

製作各種個人化用品來欣賞！

描繪各種身邊的圖案

開始描繪圖案時，不知何故通常會先留意到自己身邊的圖案。
例如手巾、和菓子盒或包裝紙、坐墊、門簾、餐具類、放在衣
櫃深處的舊衣服……等等。下圖中的紙是在文具店或畫材店等
均有出售、裝在有特價標示紙袋中的一張日本千代紙。印著是
唐花龜甲。千代紙是圖案的寶庫。不論是其色彩或組合方式，
均可用來做為參考。

…連此處也有圖案！這是榻榻米的邊
緣。菊花菱與菱形的組合。請描繪菊
花菱看看。各位不妨也檢查一下自己
家中的榻榻米邊緣是什麼圖案。

lesson 4

描繪各種世界的圖案

令人感到歷史重要性的各種世界圖案。
雖然本書僅收錄一部份，但請務必描繪看看。

扇形葉棕櫚

看起來是不是很像一個長得像章魚的衛兵臉？
但這是把棕櫚葉做為題材所構思出來的植物圖案。
從其形狀可聯想到寒色系的顏色，
因此不妨用涼爽的顏色來描繪。

<div style="writing-mode: vertical-rl">扇形葉棕櫚</div>

<div style="writing-mode: vertical-rl">4、描繪各種世界的圖案</div>

使用的顏色 ▶ 158、蜻蜓DI-6
難易度 ▶ ★

在古代美索不達米亞或埃及被視為聖樹，使
用在壁畫或浮雕的棕櫚葉圖案可謂扇形葉
棕櫚的起源。在古希臘誕生、如張開手指的
手掌形狀，不久之後發展成為唐草圖案。這
是歐洲代表性的植物圖案。本圖是從在希臘
埃伊納島的彩色壁飾所發想的扇形葉棕櫚圖
案。

使用的顏色 ▶ 158、蜻蜓DI-6

這是歐洲代表性圖案，因此使用2種自己喜愛的顏色一起描繪。

❶首先複寫P100的圖案。
確認中心線等方眼描圖紙的
刻度。

❷從做為基準中心的小扇
形部份開始塗（使用蜻蜓
DI-6）

❸ 使用什麼顏色、塗什麼地方，先預想好再來塗。

❹ 描繪漩渦狀的線。因為不描繪輪廓線，所以邊描繪邊畫出粗度，再連接起來（參照P18、19）。

❺畫到接近如眼珠般的部
份時，先描繪此處。

❻邊注意保留和圓形部分的
間隔，邊描繪漩渦狀連接的
線條。

❼其他3處也同樣描繪。

❽上半部是從細葉開始描繪。把2色中的濃色（158）用在這裡。畫好兩端後，再將中間塗滿就能畫得漂亮。

❾就是像這樣的感覺。

❿粗葉也描繪好兩端後再填滿中間。描繪時記得要從粗葉片的邊緣開始塗起。不搭調的底稿線就擦掉。

⓫最後確認整體顏色的平衡、有沒有那裏沒塗好後，就完成了。

使用和P100相同的底稿，在奶油色的OA用紙上，
用2種焦茶色（175＋177）來描繪。
就能明顯的突顯出圖案本體，有如雕刻浮雕般的感覺。
邊框不是四角形也不要緊，但不要清楚描繪邊框輪廓線，
留下如撕開棉紙般的感覺。

扇形葉棕櫚

4、描繪各種世界的圖案

使用的顏色 ▶ 175、177
難易度 ▶ ★★

使用的顏色 ▶ 175、177

在灰色的OA用紙上，利用濃灰色（181）與白色畫出灰白的感覺。
畫在有顏色的紙張上時，挑選適合這張紙色的顏色就能漂亮完成。
調和很重要。

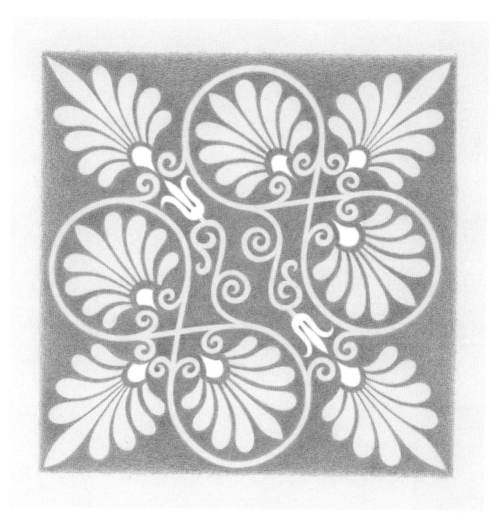

裝飾雅典帕德嫩神廟的華麗扇形葉棕櫚。

使用的顏色 181、101

難易度 ★★

這是在希臘出土的陶器上所描繪的圖案。
希臘的陶器多半是陶器色與黑色的配色，
因此首先用接近原色的顏色來描繪。

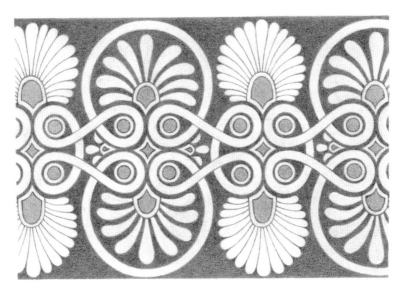

細線到最後再慎重描繪。因為不是畫
輪廓線的感覺，而是重要的線。

使用的顏色
───175
───蜻蜓Lg-1
───190

難易度 ★★★

這是雅典出土的陶器上所描繪的扇形葉棕櫚
圖案。因和繩形飾曲線的組合而令人印象深
刻的圖案。

使用的顏色 175、190、蜻蜓Lg-1

把前頁不容易塗色的部份留白不塗。
必須注意顏色與顏色相鄰的地方。

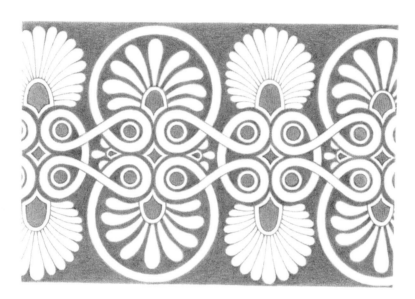

重疊顏色時先塗濃色‧暗色，比較好
塗，但如果遇到兩個區塊相鄰很近的
時候，為了不要讓濃色‧暗色混在一
起，先塗明亮色‧淡色會比較保險。

使用的顏色

157
217、191

難易度 ★★★

蓮花

在佛教的世界也是相當重要的花，
但自古埃及時代起就一直受到人們喜愛。

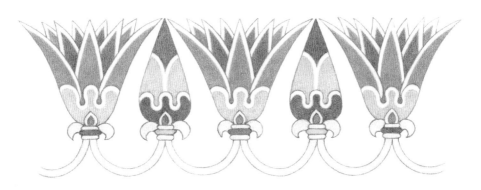

這是亞述的蓮花圖案。挑選接近原色
的顏色。
大致塗好顏色後，用175畫線，或以重
疊顏色的形式來補強。

使用的顏色
225
278
182、183
175（線）
蜻蜓Lg-3
157、181
蜻蜓DI-4

難易度 ★

埃及的蓮花圖案。這是完全不同的顏
色。使用137與136。依描繪的部位來
改變莖的長度。

使用的顏色
137
136

難易度 ★

在古埃及，日落後閉花，隨著日出開花的睡
蓮，象徵復活、再生。與美索不達米亞傳承的
扇形葉棕櫚圖案融合，在希臘、羅馬也與各種
圖案混合，而變成歐洲植物圖案的重要題材。

使用的顏色 136、137、157、175、181、182、183、225、278、蜻蜓DI-4、蜻蜓Lg-3

百合

Fleur・De・Lis

在日本也有學校把這種圖案用來做為校徽。
偶爾也會看到整面分散印上這種圖案的包裝紙。
百合花也是自古代起就受人喜愛。

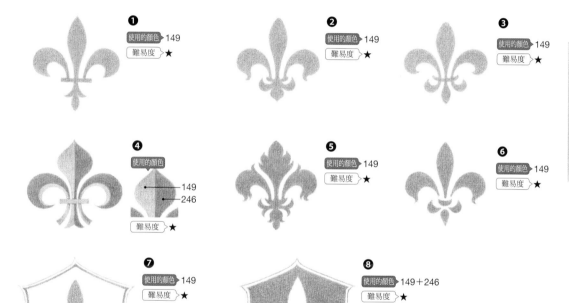

❶
使用的顏色▶149
難易度 ★

❷
使用的顏色▶149
難易度 ★

❸
使用的顏色▶149
難易度 ★

❹
使用的顏色
── 149
── 246
難易度 ★

❺
使用的顏色▶149
難易度 ★

❻
使用的顏色▶149
難易度 ★

❼
使用的顏色▶149
難易度 ★

❽
使用的顏色▶149＋246
難易度 ★

❶是中世紀（12世紀）的磁磚
圖案
❹是17世紀哥白林雙面掛毯的
圖案。其他的是我四處收集而
來再加以變化的圖案。❸與❻
稍微變成縱長、畫入盾形的框
就變成徽章式。

據說在古代克利特島，百合受到人們喜愛，但提到百合
圖案，有因做為法國王室的徽章而聞名的「Fleur・De・
Lis」。宛如劍般的圖案，從貨幣到家具，以及做為歐洲各
地的徽章或旗幟，廣泛被使用，有時具有表示和法國有淵源
之意味。

（❶～❸、❺～❼）149　（❹、❽）149、246 ◀使用的顏色

波狀唐草
（波狀藤蔓）

這是簡單且無限連續的圖案。
我認為最先想出這種圖案的人很了不起，
因為有由此產生各種變形的可能性。請以相同花樣來描繪各2種圖案。

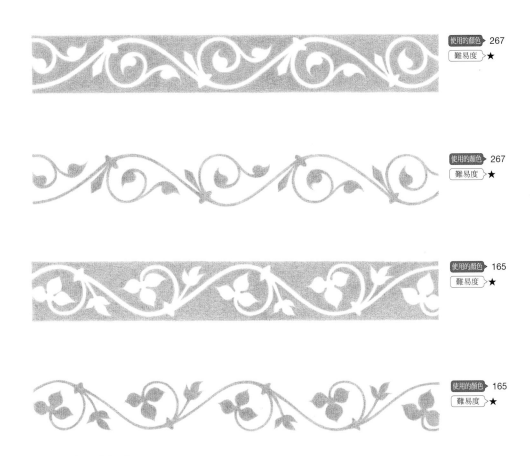

使用的顏色 267
難易度 ★

使用的顏色 267
難易度 ★

使用的顏色 165
難易度 ★

使用的顏色 165
難易度 ★

這是引自13世紀法國的教堂壁畫。伸展曲線
的植物圖案是名為波狀唐草的羅馬風格藝術
裝飾的基本樣式。在波狀起伏的莖蔓左右交
互有葉的這種樣式，常用來做為雕刻或抄本
的邊飾，對同時代或日後各種圖案也帶來影
響。

使用的顏色 165、267

葡萄唐草

（葡萄藤蔓）

不僅畫葉片，也描繪出小葡萄果實的圖案。因有果實而更加可愛有趣。雖是連續的圖案，
但葡萄的果實各有微妙的差異。以手繪方式。描繪成圖案時，
先選出一個做為典型的果實樣式，然後依此來統一描繪就輕鬆許多。

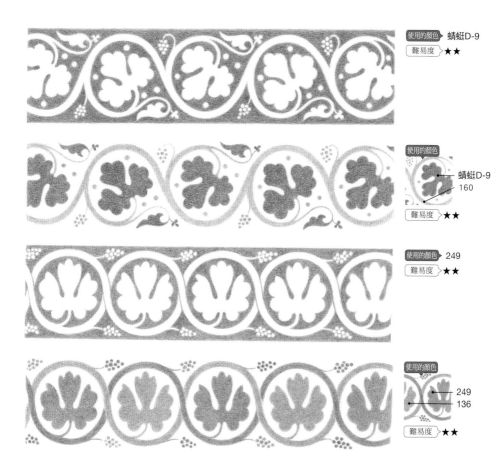

使用的顏色 ▶ 蜻蜓D-9
難易度 ▶ ★★

使用的顏色
蜻蜓D-9
160
難易度 ▶ ★★

使用的顏色 ▶ 249
難易度 ▶ ★★

使用的顏色
249
136
難易度 ▶ ★★

葡萄因會結出許多果實，在古代東方被視為豐饒
的象徵。後來在古埃及發展出來的葡萄唐草圖
案，是經由絲路傳到日本。在西方就如同13世
紀的教堂壁畫般，成為基督教美術的重要題材。

136、160、249、蜻蜓D-9 使用的顏色

法國磁磚（花樣）

這是12世紀的產物。
以4片組成一個圖案所設計出來的磁磚。

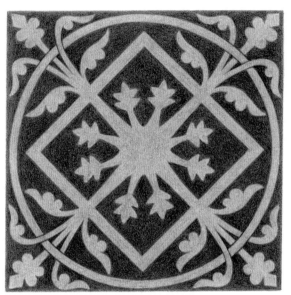

塗底色（157＋199），也
塗圖案（174），但我覺得
只塗底色，並組合4片而成
的形狀也很美。

使用的顏色

157、199
174

難易度 ★

這是遺留在12世紀法國北部拉昂的大教
堂磁磚上的圖案。組合4個相同花樣就
能變成1個圖案。適度單純化的植物圖
案是特有的羅馬風格藝術裝飾。

使用的顏色 174
難易度 ★

使用的顏色 157、199
難易度 ★

使用的顏色 （上）157、174、199 （下左）174 （下右）157、199

和前頁的圖案比較起來感覺更加纖細。
雖然這裡用紅茶色系的顏色與明亮的土黃色描繪，但藍色系應該也很適合。
如果只描繪背景底色的部份或僅描繪圖案，就建議使用濃色。
因為如果用淡色，就會變得模糊而無法漂亮顯出葉尖等細部。

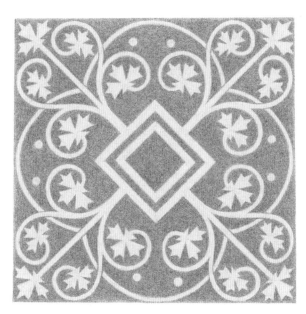

使用的顏色
169、283
184、185

難易度 ★

這也是12世紀的圖案。法國東部楓特內4片1組的磁磚圖案。以心形來描繪帶葡萄葉的莖蔓。心形的題材也是羅馬風格藝術裝飾的特徵。

使用的顏色 169、176、283
難易度 ★

使用的顏色 169、283
難易度 ★

（上）169、184、185、283　（下左）169、176、283　（下左）169、283 使用的顏色

義大利裝飾磁磚

雖然未描繪接縫，但這是組合4片磁磚而成的圖案（分割4份就是1片磁磚）。
請想像貼滿整面牆壁的模樣。似乎有非常明亮清爽的感覺。雖然看起來華麗，
但我覺得實際使用的顏色要比各位想像的更為樸素許多。

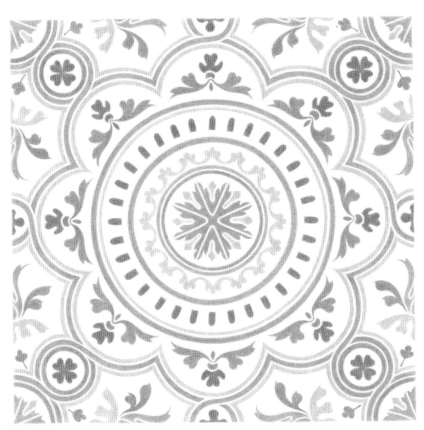

使用的顏色
246
187、186
165、157
225、217

難易度 ★★

這是14世紀頃義大利工匠所製作出來裝飾
磁磚。以浮雕式技法燒製成的光亮磁磚，重
現明亮的色調。用絲帶狀的帶子圍繞爵牀
（Acanthus、一種植物）的葉片而成的圖
案，能令人看出受到拜占庭時期的影響。

使用的顏色 157、165、186、187、217、225、246

這是1片磁磚的圖案，裝飾時連結起來成一大面。
描繪在灰色的OA用紙上，但顏色與顏色相鄰的部份卻留白不塗。
在實物磁磚上這裡是製成輪廓線般隆起。
由此處所形成的陰影造就美麗的磁磚。
請描繪4片相連而成的圖案。

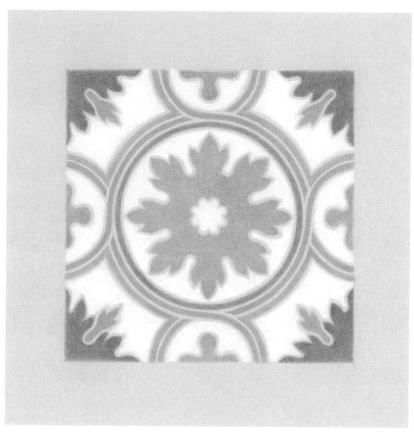

以浮雕狀隆起、沒有光澤的輪廓線，襯托出
其他部分穩重的色澤。

使用的顏色
149、246
101
186、187、111
165、181、157

難易度 ★

101、111、149、157、165、181、186、187、246 使用的顏色

馬賽克

這是13世紀回教寺院尖塔的馬賽克圖案。
全體帶有茶色，為使各位了解小圖案的組合而稍微改變顏色。
顏色的濃淡等要保持均衡來描繪，但開始塗黃色部份時，就會使全體看起來淡淡而變得
不出色。如果發生這種情形，就再重疊塗其他顏色來調整平衡。

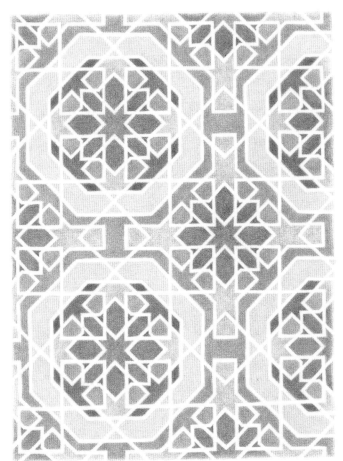

使用的顏色
178
273
176
182
247
157
174
263　177

難易度 ★★★

在禁止崇拜偶像的回教世界，精緻的幾何圖案很發達。其
代表正是令人屏息的壯觀磁磚馬賽克。

使用的顏色 157、174、176、177、178、182、247、263、273

變成如星星綻放光芒般的圖案。
首先思考要使用什麼顏色、要配置在什麼地方。
雖然有用白色線條來區隔，但仍避免在相鄰處塗同色。
此外，相同形狀的部份要塗相同顏色。

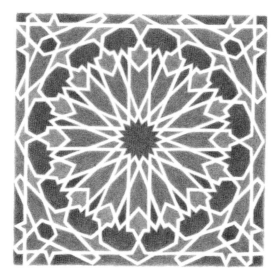

使用的顏色
136
137
蜻蜓D-9、137
難易度 ★★★

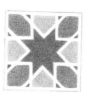

使用的顏色
247
144
110
難易度 ★

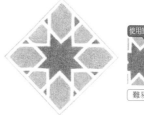

使用的顏色
157
155
158
難易度 ★

以星星為中心，改變擴張的方向來描繪2種配色。因為星星部分很小所以用自己喜愛的顏色描繪成重點圖案。

這是在西班牙格拉納達的赤城（Alhambra）宮殿鋪設的馬賽克裝飾。配合各部份把各色的磁磚切開、連接而成。

110、136、137、144、155、157、158、247、蜻蜓D-9 使用的顏色

蕾絲邊飾

實際的蕾絲相當細膩，在稍粗的部份理應還有許多小洞，
在此省略不畫。細線越過的部份，
邊擦掉底稿的線邊描繪（參照P28～30）。

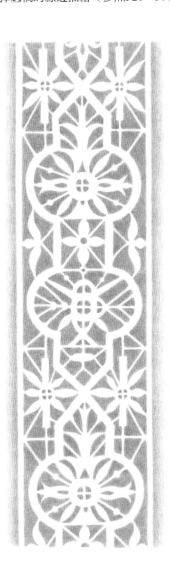

我原本預定把底色塗黑色，
因此先塗157，但塗好後感
到這個顏色的氣氛好像還不
錯，所以停止再重疊加深。
如果想要更黑，重疊塗黑色
以外的暗色，較能變成漂亮
的黑色。

使用的顏色 ▶ 157
難易度 ▶ ★★

從15世紀末到16世紀初，在義大利北部盛行
蕾絲，因而陸續構思出新的技法。17世紀在
法國也大流行，以纖細華麗的圖案編織成的
蕾絲，不分男女成為貴族重要的身分地位象
徵。本作品是16世紀的邊飾蕾絲。

使用的顏色 ▶ 157

在淡綠色的彩色肯特紙上描繪。

首先用157描繪，觀看色調再重疊塗165。

我想真正的蕾絲上，那些用來保持蕾絲穩定性的細線應該更多才對，

不過這裡只盡量把能見的部分描繪出來。

令人有豪華但略帶幽默的感覺。

使用的顏色 157、165

難易度 ★★

157、165 使用的顏色

花形裝飾

這是做為16世紀抄本裝飾所使用的圖案。
塗色的部份雖不多，但我想遍佈全體的細曲線不太容易一下子就畫好。
請參照P18、19使手的動作放穩，一點一點慢慢描繪下去。
請利用雲形定規畫畫看。

使用的顏色▶蜻蜓D-9
難易度▶★★★

使用的顏色▶157
難易度▶★★★

在禁止崇拜偶像的回教下開花的華麗阿拉伯風格。這是在回教世界把纏繞繁茂的狀況視為生命力象徵的唐草圖案。自16世紀頃起，因各別的文化興盛而纏繞在一起，產生出華麗的裝飾圖案。

使用的顏色▶ 157、蜻蜓D-9

這種圖案很大，如同裝飾書本封面或扉頁的圖案。
組合其中心與細小的部份，描繪成左右對稱。
描繪細的曲線或弧形時可能有點辛苦。

使用的顏色 157

難易度 ★★✦

回教裝飾的阿拉伯風格，是極為精緻複雜的
唐草圖案，但在歐洲也受其影響，複雜纏繞
而成的植物圖案常用在抄本或室內裝飾。這
種圖案是引自文藝復興時期威尼斯的抄本裝
飾。

157 使用的顏色

納斯卡（Snasca）的地畫

這是在別人送的禮物石頭上所描繪的圖案。
分別以①僅描繪線、②線留白不塗，僅用一色描繪、
③使用2色分別塗圖案的內側與外側等3種方式來描繪看看。

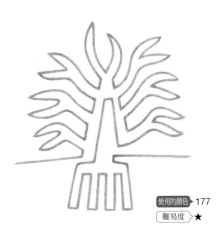

使用的顏色▶177
難易度▶★

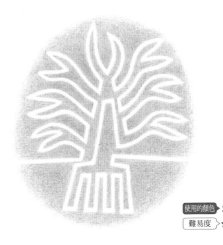

使用的顏色▶273
難易度▶★

樹

起初看起來像蠍子，但看到
紮根地下的根或從樹幹長出
的樹枝而想到這是「樹」。

使用的顏色

273
175、199

難易度▶★

在南美大陸可以看到許多具有獨特魅力的圖
案，其中最大也最有名的當屬納斯卡的地
畫。被認為是在紀元前2世紀到6世紀之間所
描繪的，近年來恐消失的危機令人堪憂。

使用的顏色▶（左上）177 （右上）273 （下）175、199、273

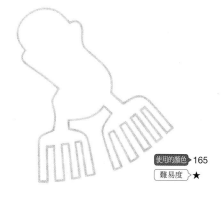

使用的顏色▷165

難易度 ★

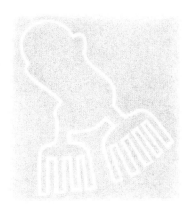

使用的顏色▷172

難易度 ★

手

（現在會這麼認為）但第一印象卻是「啊，青蛙」，其理由是因整體的形狀就像青蛙，青蛙的前肢有4隻指頭、後肢有5根指頭。於是決定以這種綠色來描繪，不過到底是什麼現在仍然是個謎。

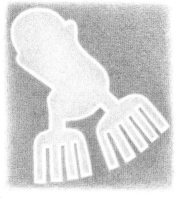

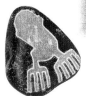

使用的顏色

172
165、181

難易度 ★

（左上）165 （右上）172 （下）172、165＋181 使用的顏色

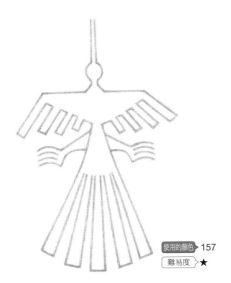

使用的顏色 ▶ 157
難易度 ▶ ★

使用的顏色 ▶ 三菱UNI567
難易度 ▶ ★

禿鷹

可視為納斯卡地畫象徵的
「禿鷹」。據說這幅地畫的
全長達到135m。把線的粗
細保持均一來描繪。

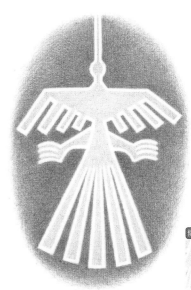

使用的顏色

157、181
三菱UNI567

難易度 ▶ ★

使用的顏色 ▶（左上）157 （右上）三菱UNI567 （下）三菱UNI567、157、181

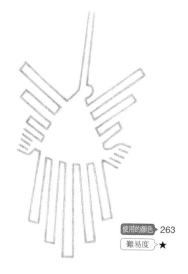

使用的顏色▶ 263

難易度 ▶★

使用的顏色▶ 蜻蜓Lg-10

難易度 ▶★

蜂鳥

（Hummingbird）

蜂鳥地畫也很有名。實際的蜂鳥非常小，但卻以大型地畫遺留下來，可能是受到納斯卡人們的喜愛所致。也或許是想描繪出以高速搧動翅膀的懸停之姿吧！

使用的顏色

蜻蜓Lg-10

263、蜻蜓D-9

難易度 ▶★

（左上）263　（右上）蜻蜓Lg-10　（下）蜻蜓D-9、蜻蜓Lg-10、263 ◀ 使用的顏色

嵌木細工（象嵌花樣）

這是在15世紀初頃製作的象牙製小盒上的圖案。
除象牙之外，青銅或木材也常用來做為材料。

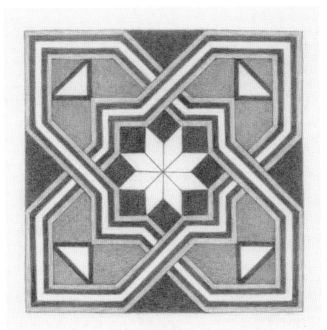

使用淡米色的OA用紙，如象牙的部份就不要塗色，留下原本紙張的顏色。從中心開始描繪。描繪線條時可使用定規，但儘量少用。建議以徒手方式來描繪。

使用的顏色
- 178
- 留白
- 175、蜻蜓D-9
- 175、蜻蜓D-9
- 177、176
- 175、165、157

175
蜻蜓D-9

難易度
★★

象嵌是起源於歐洲的技法，在紀元前3000年已製作有施以胴象嵌的青銅器。在15～16世紀頃歐洲的家具上，經由拜占庭樣式能看出散發回教文化氣息的木或象牙的象嵌圖案。

使用的顏色 ▶ 157、165、175、176、177、178、蜻蜓D-9

（左側邊欄）
嵌木細工（象嵌花樣）
4、描繪各種世界的圖案

這個也是和前頁同時代所製作的象牙製小盒。
纏繞3個四角形而成的圖案，
據說是受到凱爾特文化（7～9世紀）的代表性圖案「繩形飾」（Guilloche）所影響。
帶狀部分從另一條下面穿出時的連接要整齊自然。
暗紅色的部份原來是如前頁般的綠色，但我把顏色改變。

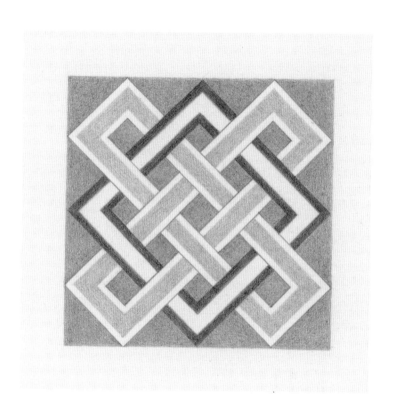

使用的顏色 ── 263、169
175、蜻蜓D-9
178
留白
177、176

難易度 ★★

169、175、176、177、178、263、蜻蜓D-9 使用的顏色

這是簡單的嵌木細工。二幅均以同樣的底稿來描繪。
顏色也稍做變更，只要變換塗的部份就能使感覺不同。
日本的小田原（神奈川縣）也有在製作美麗的嵌木細工。

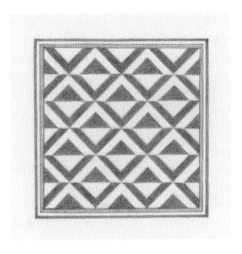

使用的顏色

175、165
178
175、165
177、176

難易度 ★

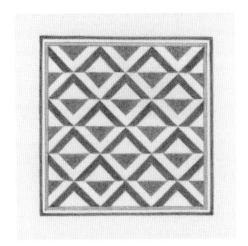

使用的顏色

175、蜻蜓D-9
175、蜻蜓D-9
177、176
留白
178

難易度 ★

在羅浮宮美術館收藏的屏風上，嵌有象牙與
木的象嵌圖案。

使用的顏色 （上）165、175、176、177、178 （下）175、176、177、178、蜻蜓D-9

繩形飾（Guilloche）

代表7～9世紀凱爾特文化的組合繩圖案。
宛如迷宮般。似乎能一筆就畫好……不過仔細一看才發現，
並非全部相連在一起，而是分成3大部分。故在此是使用3條繩。

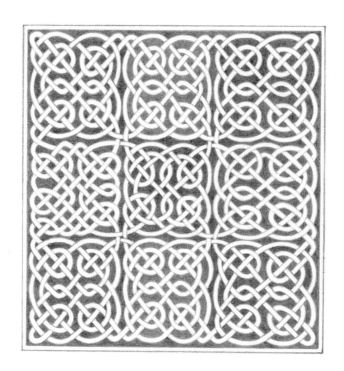

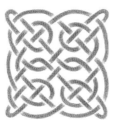

使用的顏色 225
難易度 ★

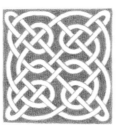

使用的顏色 225
難易度 ★★

取出右下的一塊，把連接
隔壁塊的繩做成圈封閉起
來，用1個圖案來描繪。以
這種單位來描繪應該就沒
問題。

使用的顏色
蜻蜓D-9、169
175、199
留白
蜻蜓D-9、225
難易度 ★★★

（上）169、175、199、225、蜻蜓D-9 （左下）225 （右下）225 使用的顏色

小型繩形飾

這是在基督教的抄本所描繪的繩形飾。

這個圖案比較容易了解。以相同的底稿描繪2種。

到底是描繪圖案的本身比較困難，

還是把圖案留白只塗背景困難，不能一概而論，但在這種情形，

留白（上）的塗法比較困難。這幅繩形飾無法一筆畫成。

4，描繪各種世界的圖案

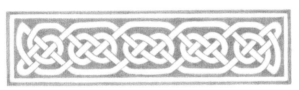

使用的顏色 ▶ 155

難易度 ▶ ★

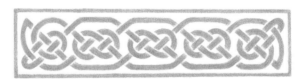

使用的顏色 ▶ 158

難易度 ▶ ★

在羅馬的攻打下以及基督教傳播以前，統治歐洲的凱爾特人具有獨特的文化。複雜纏繞而成的組合繩圖案中，繩形飾可謂其代表。在現今仍遺留濃厚凱爾特文化色彩的不列顛群島各地，其墓碑的裝飾等也能看到。凱爾特文化為以後的基督教文化也帶來影響。

使用的顏色 ▶ （上）155 （下）158

如此非常順暢的分成3個部份。
如同點對稱的感覺。各別分色，再組合起來。

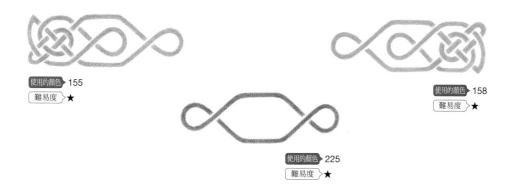

使用的顏色 ▶ 155
難易度 ▶ ★

使用的顏色 ▶ 158
難易度 ▶ ★

使用的顏色 ▶ 225
難易度 ▶ ★

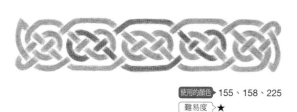

使用的顏色 ▶ 155、158、225
難易度 ▶ ★

纏繞幾層所結成的組合繩圖案，呈現有機式
的美感。也有一說是和以後的新藝術派相
連。

155 （右上）158 （中）225 （下）155、158、225 ◀ 使用的顏色

色鉛筆的削法

色鉛筆使用後變圓的筆芯當然要削尖。要描繪更細的部份時，用美工刀來削就能調整自己想要的尖度。如果不擅長使用美工刀，可藉助削鉛筆器。

從軸的部份開始削。並非移動美工刀，而是滑動鉛筆來削。

削筆芯時，仔細慢慢地削。

豎起美工刀的刀刃，輕削筆芯的尖端來修尖。

這樣就能削得很漂亮。

lesson 5
描繪各種雪的結晶

雖然是很小的結晶，但沒有一個是相同的形狀。
可參考拍攝雪結晶的美麗相片集，描繪成圖案。
請務必描繪一種看看。

雪的結晶

進入12月後，各處的展覽會場都會裝飾雪的結晶。
你是否曾用放大鏡觀察過沾在黑色外套或毛衣袖子上的雪花？
據說結晶的形狀會依周圍的濕度或形成結晶的速度而有所不同，
大致可分類為幾種。以下介紹這些典型的形狀。

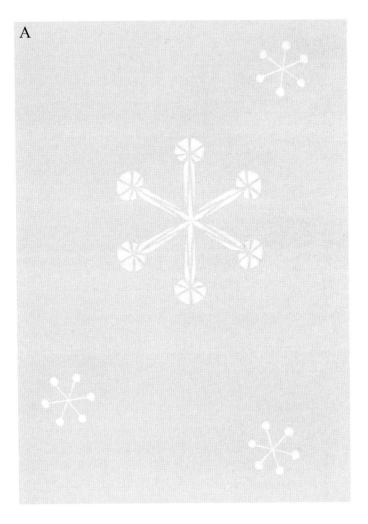

A

在灰色的ＯＡ用紙上以白色描
繪。周圍的小型圖案可用來做為
雪的圖案，但實際上真有這種形
狀的結晶。和葵葉（P28～30）
一樣來描繪。

使用的顏色 ▶ 101
難易度 ▶ ★

使用的顏色 ▶ 101（白）

B

結晶的基本形是六角形。這是依水分子的沾附方式而定，據說慢慢形成結晶時，就會變成小而左右大致對稱的六角形。（B）是用OA用紙、（C）是用彩色肯特紙來描繪。

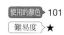
使用的顏色 101
難易度 ★

C

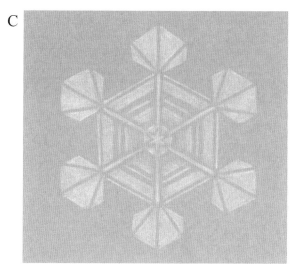

使用的顏色 101
難易度 ★

101（白） 使用的顏色

D

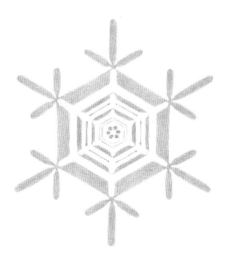

枝是從尖的部份開始成長。如果變尖,周圍的水蒸氣就容易附著。筆直生長的是主枝。由此以60度的角度長出的枝是側枝。

使用的顏色 > 蜻蜓DI-8
難易度 > ★

E

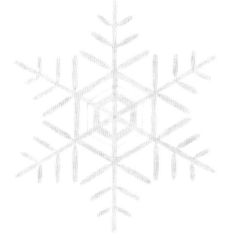

急速成長時,枝數就變多,結晶也變大。主枝也逐漸延伸,側枝也增加。

使用的顏色 > 蜻蜓Lg-9
難易度 > ★

使用的顏色 > (上)蜻蜓DI-8 (下)蜻蜓Lg-9

F

和（E）相同的圖案。把結晶留
白不塗。

使用的顏色 蜻蜓DI-8
難易度 ★

G

長出許多枝，長成稍大的結晶。

使用的顏色 247
難易度 ★

（上）蜻蜓DI-8 （下）247 使用的顏色

H

為能接近照片的氣氛所描繪的花樣。在枝的中央有透明的部分，看起來像筋。在此使用的2色（120與140）是漂亮的顏色，但這2色的筆芯稍硬，容易出現塗不均勻的顏色，因此請不要太過用力，在120之後重疊塗140。

使用的顏色▶120、140
難易度▶★★

I

枝長成宛如羊齒葉般的結晶。這也是塗周圍而把結晶留白不塗，但周圍的形狀可以改變。在此是斜向描繪四角形。

使用的顏色▶247
難易度▶★★

使用的顏色（上）120、140　（下）247

J

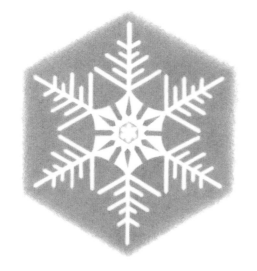

和（G）同樣的結晶。把周圍塗成六角形。

使用的顏色 159、165
難易度 ★

K

在紅色的彩色肯特紙上以白色描繪。從側枝起再以60度的角度長出側枝。宛如仙女棒般的感覺。

使用的顏色 101
難易度 ★

描繪雪的結晶令人想起保羅‧凱利科（Paul Gallico）的小說「一片雪」。因為是很久以前閱讀的，幾乎不記得書的內容了，但她的結晶究竟是什麼形狀……我想再閱讀一次。

（上）159、165 （下）101（白） 使用的顏色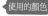

結語

各位是否快樂地描繪了呢？只要各位能快樂地畫出某些圖案，筆者就感到非常欣慰。

日本的圖案特徵，有很多是以大自然或日常用品為題材。而且在這些題材中都能讓人感受到溫暖，我想是因為是以充滿愛的心情來觀察、描繪所致。並且本書的圖案已經加以單純化，因此任何人都能描繪，應用範圍廣且有普遍性。一直到今天仍不失新鮮度而繼續被使用的理由可能就在此吧！

另一方面，世界各地(西洋)的圖案只有介紹一小部分的原因，主要是因為這些圖案多作為「遺跡」，較不被現在的人們普遍使用的關係。而且即使把大自然的事物做為題材，也不像日本般真實而單純化，而是加入設計感……改變成人類所創造的圖案。不像日本般是為了所謂「應用」或「普遍」，而是有明確的使用目的而設計的……感覺上是為了變得更完美所設計出來的。無論如何，在還沒有電腦的時代，能想出這些東西、加以構成……尤其這種完成度，只有一句話能形容，就是「了不起」。

在製作本書時，模仿先人優異的圖案來描繪讓我感到快樂無比，也與有榮焉。在此謹向提供協力的各位先生女士們致謝。藉此機會表達誠摯的感謝之意。

<div style="text-align: right">河合　瞳</div>

參考圖書
『文樣の手帖』尚學圖書編　小學館發行
『日本の文樣』Corona Books編輯部　平凡社發行
『江戶の模樣①－總集－』maar社發行
『世界裝飾圖』歐奇優斯特・拉修著　maar彩色文庫　maar社發行
『世界裝飾圖II』歐奇優斯特・拉修著　maar彩色文庫　maar社發行
『雪の結晶』肯恩・利布雷克特著　河出書房新社發行
『Snowflakes in Photographs』W.A.Bentley著Dover Publications Inc.發行

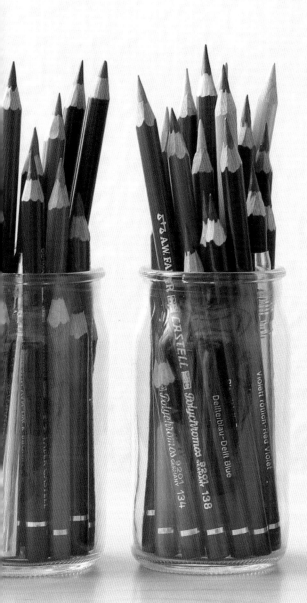

PROFILE

河合瞳

東京外國語大學俄語糸畢業。
1970年代初，開始想到用色鉛筆描繪精美圖騰。
大學畢業後，曾在前蘇聯遠東船舶公社的日本總代理店擔任OL，也在亞洲學生文化協會擔任過英語講師。
在此期間一直反覆試行錯誤，持續不斷從事插畫的工作。
現在則專心從事繪畫的工作，在東京都內定期舉辦作品展。

http://www.pencil-work.com/

著作：

「色鉛筆の教科書」、「逆引きでわかる 色鉛筆の技法書」、「素敵な色鉛筆画入門」、「なついろ 夏の色えんぴつ」、「はるいろ 春の色えんぴつ」、「あきいろ 秋の色えんぴつ」、「ふゆいろ 冬の色えんぴつ」、「もっと素敵にもっと楽しく色えんぴつ画を描こう」、「色鉛筆で動物を描こう」、「色鉛筆で描くイラスト入門」、「はないろ 色鉛筆で花を描こう」、「色えんぴつで描こう 木の実・草の実・おいしい実」、「小さな絵からはじめてみよう プチ色鉛筆画」、「描き込み式 色えんぴつ画練習帳」、「あっちゃんとあそぼう」(絵本)

TITLE

色鉛筆手繪裝飾圖案

STAFF

出版	三悅文化圖書事業有限公司
作者	河合瞳
譯者	楊鴻儒
總編輯	郭湘齡
責任編輯	林修敏
文字編輯	王瓊苹　黃雅琳
美術編輯	李宜靜
排版	靜思個人工作室
製版	明宏彩色照相製版股份有限公司
印刷	桂林彩色印刷股份有限公司
法律顧問	經兆國際法律事務所　黃沛聲律師
代理發行	瑞昇文化事業股份有限公司
地址	新北市中和區景平路464巷2弄1-4號
電話	(02)2945-3191
傳真	(02)2945-3190
網址	www.rising-books.com.tw
e-Mail	resing@ms34.hinet.net
劃撥帳號	19598343
戶名	瑞昇文化事業股份有限公司
初版日期	2013年3月
定價	280元

ORIGINAL JAPANESE EDITION STAFF

裝丁・デザイン／望月昭秀＋戸田寛(NILSON)	
Lesson3イラスト／中原利絵	
撮影／谷津栄紀	
模様解説協力／山喜多佐知子(ミロプレス)	
編集協力／Atelier Pencil Work	

國家圖書館出版品預行編目資料

色鉛筆手繪裝飾圖案／河合瞳著；楊鴻儒譯.
-- 初版. -- 新北市：三悅文化圖書，2013.01
144面；18.2x21公分

ISBN 978-986-5959-46-3(平裝)

1.鉛筆畫　2.繪畫技法

948.2　　　　　　　　　　　102000542